D1285778

BREVIARIOS

del

FONDO DE CULTURA ECONÓMICA

554

TEORÍA GENERAL
DE LA HISTORIA DEL ARTE

Traducción de
RODRIGO GARCÍA DE LA SIENRA PÉREZ

Teoría general
de la historia del arte

por Jacques Thuillier

FONDO DE CULTURA ECONÓMICA

Primera edición en francés, 2003
Primera edición en español, 2006
 Primera reimpresión, 2008

Thuillier, Jacques
 Teoría general de la historia del arte / Jacques Thuillier ; trad.
de Rodrigo García de la Sierra Pérez. — México : FCE, 2006
 126 p. ; 17 × 11 cm — (Colec. Breviarios ; 554)
 Título original Théorie générale de l'histoire de l'art
 ISBN 978-968-16-7908-8

 I. Arte — Historia I. García de la Sierra Pérez, Rodrigo, tr. II.
Ser. III. t.

LC N5300 Dewey 082.1 B846 V.554

Distribución mundial

Comentarios y sugerencias: editorial@fondodeculturaeconomica.com
www.fondodeculturaeconomica.com
Tel. (55)5227-4672 Fax (55)5227-4694

Empresa certificada ISO 9001:2000

Fotografía de portada: Jupiter Images

Título original: *Théorie générale de l'histoire de l'art*
D. R. © 2003, ODILE JACOB
15, rue Soufflot, 75005 París, Francia

D. R. © 2006, FONDO DE CULTURA ECONÓMICA
Carretera Picacho-Ajusco, 227; 14738 México, D. F.

ISBN 978-968-16-7908-8

Impreso en México • *Printed in Mexico*

A la memoria de ANDRÉ CHASTEL,
fallecido hace 12 años
y que sin duda habría sido el único en entender
esta necesidad de volver a la evidencia de los fundamentos

ÍNDICE

Segunda Parte
LAS DOBLES COORDENADAS DE LA OBRA DE ARTE

PRÓLOGO

André Chastel escribió una vez esta frase severa: "La historia del arte se encuentra (hoy en día) frente al hecho irritante, pero irrefutable, de ser ampliamente responsable de su objeto". En aquel entonces, él era joven todavía. Más tarde yo tuve la ocasión de retomar, en su presencia y frente a un público numeroso, esa frase que tanto me ha llamado la atención, y él no renegó de ella, pues había guiado toda su carrera de historiador del arte, la cual no se limitaba a sus libros y a sus cursos, sino que se complementaba con una incesante acción de defensa del patrimonio francés e internacional. La fundación y la consiguiente extensión a toda Francia del Inventario de las Riquezas del Arte,* lo mismo que la reorganización del Comité Internacional de Historia del Arte, con sus coloquios y congresos casi anuales, ocuparon una parte considerable de su tiempo. Algunas iniciativas sólo tuvieron un éxito a medias, y así el castillo de Gaillon no ha podido recuperar su brillo de antaño; otras más, como la conservación de Les Halles de París, fueron claros fracasos, aunque la batalla que se suscitó había de salvar todo aquello que Francia conservaba aún de arquitectura en hierro. Contrariamente a la mayoría de sus colegas estadu-

* El Inventario General de Monumentos y Riquezas Artísticas de Francia (Inventaire général des monuments et des richesses artistiques de la France), creado por André Malraux y André Chastel en 1964, es un sistema de investigación y catalogación que tiene como objeto la identificación y conservación del patrimonio artístico francés.

nidenses o alemanes, André Chastel jamás estimó que su
tarea se limitara a la especulación y a la glosa: él se conside-
raba, se sentía *responsable de la obra de arte*.

No debemos imaginar que se trata de una simple respon-
sabilidad moral, puesto que la existencia misma de la obra
de arte está en juego. Y esta peculiaridad proviene de su na-
turaleza misma. La opinión de un historiador del derecho o
de la economía puede modificar la manera en la que se in-
terpretan los hechos, pero de algún modo su discurso se
mantiene en el interior de la glosa. El historiador de la lite-
ratura no tiene que preocuparse de aquello que constituye
el objeto de su estudio; sus comentarios y su silencio mismo
no cambiarán mayormente el texto de la novela o del poe-
ma: los libros esperarán en los estantes. Tampoco el músico
o el historiador de la música son responsables de un con-
cierto de Bach. Sólo el músico puede dar una forma sensible
a una pieza y, por lo tanto, posee los derechos y los debe-
res del intérprete, pero en sí misma la partitura no cambia.
Por lo contrario, desde su nacimiento, la obra de arte está
condenada a desaparecer.

En efecto, la obra de arte es material por naturaleza. La
piedra se desmorona, el bronce se oxida o se desgasta, la pin-
tura se cae por escamas, la luz corroe el dibujo junto con el
papel. A esta destrucción, por así decir programada, se agre-
gan los accidentes, los incendios, las guerras y las diferentes
iconoclasias. De la inmensa cantidad de obras de arte pro-
ducidas por la humanidad sólo queda una ínfima porción.
Y las obras que han sobrevivido no han podido ser salvadas
sino por el historiador, quien, al designar su sentido e im-
portancia, ha mantenido alrededor de ellas un resplandor
siempre presto a extinguirse. ¿Cuántas obras habrían llegado
hasta nosotros si no fuera por las excavaciones y los museos?

No nos engañemos: cinco siglos de coleccionismo apasionado y de erudición atenta no han bastado para erradicar el problema. El juego de las modas, al sustituir al gusto, más bien ha agravado la amenaza. Nos gustaría citar, por ejemplo, y tal vez como símbolo del poder del historiador sobre el destino de la obra de arte, la famosa *Cabeza de cera* del Museo de Bellas Artes de Lille.

Ese busto de una jovencita aparece en 1834 en la colección de Jean-Baptiste Wicar, pintor y conocedor de Lille. En el momento de su traslado de Italia a Francia, el inventario menciona "un pequeño busto de cera de tiempos de Rafael". Su envío es rodeado de grandes precauciones. Desde su llegada a Lille, se impone como una obra maestra. Se establece una especie de consenso que reconoce en ella, como lo pensaba Wicar, la mano de Rafael ejercitándose en la escultura. Alejandro Dumas habla de la "Gioconda de Lille" y logra que se le haga una copia, que coloca cerca de su mesa de trabajo. En el museo se instaló el original en un nicho dorado, en medio de una especie de altar. Una serie de textos, que resultaría demasiado larga para citarla aquí, permite seguir las vicisitudes de esta gloria, que habría de derrumbarse frente a las dudas de la erudición y que se desplomará definitivamente debido a una atribución a François du Quesnoy, a pesar de que ésta carecía de fundamento.

Desde entonces, la *Cabeza de cera* ha sido relegada al fondo de una vulgar vitrina. Su delicada y excepcional belleza no bastó para defenderla. Al no convencer a nadie la atribución a Du Quesnoy, no se le ha podido encontrar un autor y ni siquiera datarla en un siglo preciso. Exponerla representa un problema para la elaboración de los carteles y ya nadie se arriesga a reproducirla en un libro, a comentarla, ni a admirarla.

Ahora bien, esa escultura es particularmente frágil. Una permanencia demasiado larga en la reserva o en el depósito tendría como resultado una destrucción más o menos clandestina. Debe considerarse una verdadera suerte el ligero accidente que se produjo durante un desplazamiento, ya que ello obligó a realizar una restauración, que no revela el secreto de la obra, pero que sí atrae nuevamente la atención hacia ella y asegura —¿hasta un nuevo capricho del gusto?— su supervivencia.

Dicha responsabilidad del historiador del arte respecto a su objeto de estudio es un privilegio terrible, el cual confiere a sus comentarios un peso que puede ser decisivo. La idea, abiertamente declarada, de que en la escultura francesa nada cuenta "entre Reims y Rodin" permitió en los años 1950-1980 la destrucción sin remordimientos de una gran cantidad de yesos originales, modelos e incluso de algunos mármoles. La masacre, en 1968, de los "premios de concurso" que se conservaban en la Escuela Nacional Superior de Bellas Artes de París puede tomarse como una triste prueba de dicha omnipotencia. Asimismo, el desprecio que los historiadores de la arquitectura manifestaron durante tanto tiempo hacia los inmuebles de los años 1840-1920 condujo a demoler o a desfigurar barrios citadinos enteros hasta 1980. Y la obra publicada en Londres con el título *The Destruction of the Country House, 1875-1975* ofrece, en perjuicio de los mismos especialistas en arquitectura, un balance alucinante que ningún otro país ha tenido el valor de realizar.

El ejercicio de dicha responsabilidad puede percibirse, por el contrario, como una misión positiva y como uno de los más altos placeres del espíritu. Tal es el caso de Thoré-Bürger al redescubrir a Vermeer y al celebrar a Théodore Rousseau, o el de Champfleury al rendir gloria a los herma-

nos Le Nain y a sus obras, o el de Philippe de Chennevières al publicar *Pintores provinciales de la Francia antigua*. O en nuestros días es el caso del entusiasmo de los tres jóvenes historiadores de arte que —solos y con gran esfuerzo físico— salvaron de una destrucción silenciosamente programada el inmenso Depósito de Obras de Arte de la ciudad de París, con sus centenares de grandes yesos originales y de esbozos pintados. Y es igualmente el caso de la eficaz alegría de Anne Pingeot y su equipo de Orsay al rehabilitar, contra todas las modas, las obras maestras de la escultura del siglo XIX…

Mas para ello es necesario que el historiador de arte sepa qué es lo que defiende. Ahora bien, hoy en día pareciera que el historiador de arte ya no lo sabe ni lo percibe muy bien.

Toda consideración acerca de la historia del arte debiera comenzar por esta interrogación: *¿qué es el arte?*

EN BUSCA DE UNA DEFINICIÓN DEL ARTE

Durante mucho tiempo no se planteó el problema de la definición del arte. Se discutía *acerca* del arte, acerca de las relaciones entre las diferentes artes, acerca de la naturaleza del placer artístico o de las relaciones entre el arte y el tiempo, o simplemente acerca de los méritos de diferentes artistas. Habría parecido singular, casi indecente, preguntarse *¿qué es el arte?* Al respecto existía un consenso, que bastaba. Ahora bien, al principio del siglo xx dicho consenso se fracturó, volando en pedazos en los siguientes treinta años. Hoy en día se puede decir que la palabra *arte* se aplica a cualquier cosa.

Éste no es el lugar de reconstituir en detalle dicha crisis, cuyos diversos episodios se han descrito por todos lados. Poco a poco el término *arte* ha englobado toda suerte de actividades. Se considera que el dibujo de un niño forma parte integrante del arte: la UNESCO misma organiza exposiciones de ellos y otorga premios nacionales e internacionales. Así, los cuadros de adultos que imitan dibujos infantiles, sobre todo mezclándolos con grafitis obscenos, han ganado derecho a los más grandes museos. Por su parte, las obras de locos, en un principio coleccionadas como documentos sobre la alienación, han llegado a obtener el rango de obras de arte. Hace ya varios años que el "arte bruto" goza de la mayor popularidad en las ventas neoyorquinas.

Paralelamente, en las secciones de arte de los museos se ha dado el nombre rimbombante de *artes primordiales (arts*

primordiaux) a las obras antes reservadas a los museos de etnología, aun cuando se trate de obras recientes o contemporáneas inspiradas simplemente por costumbres tribales, como las que se producen hoy en día en Australia; además, por un juego de palabras no menos desvergonzado, han llegado a las salas del Louvre con el nombre de *artes primeras (arts premiers)*.

Es cierto que entretanto se multiplicaban los excesos y que la mayor parte de esos movimientos nuevos tenía el cuidado de incluir (contrariamente a los nabis, a los fauves, al cubismo, al orfismo…) la palabra *arte* en sus nombres. Tal fue el caso del *Conceptual Art,* en el que la realización de la obra se limitaba a un proyecto escrito a máquina, con lo cual se suprimía el proceso (hasta entonces considerado esencial) de la creación. Por el contrario, el *Land's Art* requería grandes monumentos, vastos paisajes para realizaciones necesariamente efímeras y desprovistas de todo pensamiento. Las *instalaciones,* tan estorbosas como aburridas, pero convertidas en una moda inevitable, generalizaban el *Ready Made,* excluyendo en todo lo posible al artista mismo. ¿Acaso el *Body Art,* con su puesta en escena generalmente basada en el erotismo y el sadismo, formaba parte aún de lo que hasta entonces se había llamado arte? ¿O se trataba más bien de una forma pervertida de la representación teatral?

Aún más grave es el hecho de que el deslizamiento de la palabra *arte* haya afectado el término *artista,* con todos los privilegios que a través de los siglos se le habían dado. En la sociedad occidental (como en la civilización del Extremo Oriente), el artista gozaba de una veneración que llegaba incluso a ponerlo por encima de la ley. El caso de Filippo Lippi, sacrílego que el papa mismo se negó a castigar, creó jurisprudencia. Cualesquiera que hayan sido sus crímenes,

los artistas a los que alguien se atrevió a condenar a muerte se pueden contar con los dedos de la mano, e incluso son pocos los que han permanecido mucho tiempo en prisión. Como ejemplo, se puede citar el caso del escultor Jerôme du Quesnoy, quemado vivo en Gante en 1654, o de Topino-Lebrun, quien subió al cadalso en París en 1801. Evidentemente esa condición de excepción sigue siendo exigida hoy por aquellos que se presentan como "artistas". Los más proclives a hacerlo son los fotógrafos, particularmente propensos a traspasar las barreras de las "buenas costumbres": un caso recién llevado ante los tribunales holandeses probó que éstos se preocuparon por no "limitar la libertad del artista". Pero el hecho de que algunos fotógrafos aprovechen la ocasión para mostrar delitos que no tienen nada que ver con la creación, y aún menos con la inspiración, no ayuda en lo absoluto a mantener ese privilegio.

Antes este último se obtenía a fuerza de pruebas y estaba ligado a la posesión de un saber y a la admiración de un público más o menos numeroso. Puede ser divertido ver a la prensa actual correr en auxilio de reputaciones artificiales o desfallecientes, recurriendo (a propósito de los contemporáneos de menos talento) a superlativos curiosos ("un inmenso artista…"). Pero toda inflación implica una devaluación. Si una galería o un periodista ponen por las nubes al autor del último *gadget,* ¿acaso habrá que tratarlo igual que a un Delacroix? Y si se trata de un Ben, cuyo talento se limita a escribir sobre un fondo uniforme, en letras cursivas, alguna enorme trivialidad, ¿el ideal del artista podrá quedar indemne?

¿Cómo es posible que tales excesos hayan podido producirse? En realidad, aprovechando un curioso vacío semántico.

I. EL VACÍO SEMÁNTICO

En sí misma, en francés la palabra *arte* no implica ningún elemento estético. En realidad, designa una cierta capacidad y el *Petit Larousse* da como ejemplo de su sentido "poseer el arte de gustar, el arte de conmover". Se trata con frecuencia de un dominio poco intelectual: "él posee el arte de halagar a las mujeres", y la calidad puede tornarse despectiva: "él posee el arte de mentir". La palabra designa también una serie de preceptos que se deben poner en práctica: *el arte de cocinar, el arte de la navegación, el arte de la pesca…* Solamente en segundo lugar remite el *arte* a un cierto dominio de la actividad creativa del hombre, sin definirlo en absoluto.

De hecho, esta ambigüedad del término es directamente heredada del latín. *Ars* significa habilidad, talento, e igualmente un conjunto de preceptos. El Gaffiot, por ejemplo, cita dos textos de Tito Livio, *arte Punica* ("con la habilidad de los cartagineses") y *quicumque artem sacrificandi conscriptam haberet* ("cualquiera que poseyere un tratado concerniente a los sacrificios"). Pero el latín es aún más vago que el francés con el plural, *artes*, que con frecuencia designa exclusivamente las cualidades intelectuales. En Salustio, *bonae artes* significa las calidades, las virtudes, y *malae artes* la habilidad negativa, los vicios. Si el término llega a designar la actividad creadora, es sobre todo a propósito del *ars rhetorica*, es decir, del arte de la oratoria. Cicerón lo utiliza ciertamente en relación con estatuas; pero en un con-

texto que precisa el sentido. Las lenguas que tomaron la palabra latina heredaron sus ambigüedades: *l'arte, el arte, the art, arta,* gozan más o menos de los mismos significados que el francés; de la misma manera que los países germánicos, aun cuando utilizan una raíz diferente: *Kunst, Konst,* etc., calcan el sentido de los tratados italianos.

Sin embargo, el esfuerzo por establecer distinciones se deja sentir desde la Edad Media, la cual retoma la oposición antigua entre *artes liberales* y *artes mechanicae.* Pero la palabra *ars* tampoco aquí debe desviarnos: se trata de una clasificación de los principales dominios del conocimiento y de la acción, en la que no aparece el aspecto estético. La separación, con un fundamento social, casi no sobrevivirá a los profundos cambios de la cultura y de las costumbres. Por lo demás, dicha separación aportaría una simple jerarquía, no una definición.

Este intento ha reaparecido en la época moderna, en la cual poco a poco se introduce el término compuesto de *bellas artes (beaux-arts).* Cuando André Félibien escribe en el prefacio de sus *Entrevistas* (1666): "Al ver cómo Su Majestad se preocupa por hacer florecer en Francia todas las bellas artes, y en particular el arte de la pintura, me pareció que estaba yo en la obligación de exponer al público lo que había notado al respecto...", todo equívoco se ha disipado. La pareja de palabras se encuentra por lo demás en la mayoría de las lenguas: *belle arti, fine arts, schöne Künste;* podíamos, pues, suponer que gradualmente terminaría por imponerse.

Desgraciadamente esa expresión carecía de singular: no se dice un "bello arte". Y el plural sugería una nomenclatura que dio lugar a disputas acerca de los límites: ¿las artes decorativas, el arte industrial, la estampa, la fotografía, formaban parte *de las* bellas artes? El triunfo mismo del térmi-

no resultó nocivo para él. En Francia, la mayor parte de los museos se convirtieron en "museos de Bellas Artes"; las antiguas academias fueron llamadas "escuelas de Bellas Artes"; se creó una "sección de Bellas Artes" en el Instituto y una "dirección de Bellas Artes" en el Ministerio; la palabra fue acaparada por las instituciones,[1] llegando incluso a designar un estilo más o menos escolar. Prácticamente no funcionó bien en francés, ni en ninguna otra lengua.

No hemos hablado de la lengua griega, generalmente tan rica y tan precisa, la cual sin embargo no parece haber tenido a su disposición más que el término τεχνη, que siempre remite más o menos al saber del obrero, y ποίησις, que concierne a la creación; pero hablaremos más adelante de este problema. Para las demás lenguas, confesamos carecer de experiencia. Pero si nos fiamos de lo que nos han dicho, antes de su apertura al Occidente, China y Japón no disponían más que de palabras que definían oficios; posteriormente, se dotaron de términos cuya acepción calcaba más o menos fielmente las palabras europeas.

Así, el historiador del arte no ha logrado hacer coincidir su objeto con una palabra precisa y, por lo tanto, con un concepto claro. Mientras que el naturalista o el químico son capaces de definir bastante bien aquello que pertenece a su campo de estudio, la historia del arte o la *Kunstwissenschaft* pudieron aprovechar esa amplitud lingüística para tirar de su objeto en todas direcciones… y vaya que sí lo hicieron. No tengamos miedo de insistir: el historiador del arte no sabe bien de qué está hablando, pero acaso sea porque no ha sabido forjar palabras más precisas que las del pasado.

[1] Recordemos que todavía en 1955 Jeanne Laurent publicó un libro titulado *La République et les Beaux-Arts* (París, Julliard).

Durante mucho tiempo esta paradójica situación no incomodó a nadie y parecía natural separar, al interior del vasto envoltorio del término *artes,* una especie de campo reservado a esa creación del genio que era por excelencia "el arte". Hoy, repitámoslo, ese consenso ha sido alterado por una serie de fenómenos de ruptura, y la imprecisión de la palabra ha sido inmediatamente explotada, de lo cual resultaron tantos abusos que hoy se deja sentir una necesidad de contar con marcos de referencia. Ciertamente, la clarificación puede llevar consigo una "revisión desgarradora"; pero, después de todo, acabamos de asistir a otras revisiones —dogmas marxistas, dogmas freudianos, nacionalismos— cuyas consecuencias no fueron menos graves...

II. LA INSUFICIENCIA DE LOS GRANDES SISTEMAS FILOSÓFICOS

PARA PODER encontrar una definición clara del objeto de estudio del historiador, lo más sencillo pareciera ser volverse hacia la filosofía. Hace más de veinticinco siglos que el fenómeno llamado artístico ocupa un lugar privilegiado en la civilización occidental; sería, pues, imposible que estuviera ausente de la reflexión filosófica propiamente dicha. La carencia lingüística de la que hemos hablado debería haber llamado la atención de los pensadores, y provocado al menos algunos intentos de solución. Ahora bien, la búsqueda ha resultado decepcionante.

Ciertos filósofos, como Descartes, se preocuparon muy poco por lo concerniente al arte. Otros, por el contrario, estimaron que su sistema quedaría incompleto si no se tomaba en cuenta ese fenómeno. Pero aquí interviene un hecho que bien debiera sorprender: mucho más que la obra de arte o el artista, es lo Bello lo que llama la atención de los filósofos y lo que es comúnmente el objeto de sus disquisiciones. Al respecto, desde un comienzo aparece una ambigüedad que habrá de dominar durante mucho tiempo toda la reflexión, ambigüedad que aparece en el centro mismo de la doctrina platónica y por doquier será retomada y llevada hasta sus límites.

1. La dicotomía platónica

Hemos perdido los tratados teóricos de Platón y se discutirá interminablemente acerca de lo que en sus diálogos debe considerarse relativo a la ficción, o lo que puede pertenecer al sistema filosófico o teológico. Pero aquí eso sólo importa a medias, puesto que gracias a los diálogos se difundió su pensamiento. Ahora bien, en el *Fedro,* en el *Fedón* o en *El banquete,* el término *bello* (τὸ καλόν) o *belleza* (τὸ κάλλος) aparece en incontables páginas, pero generalmente se aplica a la belleza humana, a la belleza del amado, y no a la belleza artística. Es cierto que esa belleza es capaz de suscitar el amor solamente por el hecho de ser partícipe de lo Bello absoluto, y por dejar entrever la *idea* misma de lo Bello, "la belleza divina misma, uniforme, pudiera contemplar";[1] de la misma manera, según el mito largamente desarrollado en el *Fedro,* el delirio amoroso no es sino la reminiscencia de la Belleza entrevista dentro del cortejo divino (250.c-d). En lo que respecta al juicio estético, Platón no se interesa en introducir semejante término; a lo sumo encontramos esa palabra calificando el acorde musical de las cuerdas de una lira ("en la lira afinada la armonía es cosa invisible, incorpórea, enteramente bella y divina").[2]

Pero Platón aborda también el problema por el otro extremo: el del lenguaje del artista aplicado a reproducir las formas naturales. Al principio del libro x de *La república* reúne "a los poetas trágicos y a todas las personas dadas a la imitación"[3]

[1] "αὐτὸ τὸ θεῖον καλὸν δύναιτο μονοειδὲς κατιδεῖν", *El banquete,* 211.e.3-4.

[2] "ἡ μὲν ἁρμονία ἀόρατον καὶ ἀσώματον καὶ πάγκαλόν τι καὶ θεῖόν ἐστιν ἐν τῇ ἡρμοσμένῃ λύρᾳ", *Fedón,* 85.e.4-86.a.1.

[3] "τοὺς τῆς τραγῳδίας ποιητὰς καὶ τοὺς ἄλλους ἅπαντας τοὺς μιμητικούς", *La república,* 595.b.4-5.

y, entre éstas, menciona ampliamente al pintor (ζωγράφος), pero sólo para decir que la pintura (γραφική) no representa lo que es, sino únicamente la apariencia. De allí el famoso ejemplo del lecho (*La república*, 596.b-599.a): Dios creó el lecho "esencial", la "forma" o "idea" del lecho; el carpintero construye el lecho y se sitúa entonces en un segundo nivel; el pintor no hace sino imitar la producción del carpintero y se sitúa por lo tanto en un tercer rango, como todos aquellos que producen apariencias; en ello es comparable con el espejo, aún más ágil y universal que este último, pero incapaz de dotar a los objetos de realidad alguna. Lo imitado es siempre inferior al modelo: ésta es la idea que retomará y desarrollará Aristóteles, y que, por la influencia de este último sobre el pensamiento medieval, tendrá una resonancia infinita.

Estas dos actitudes corresponden a intuiciones vivaces y a juicios fundados sobre evidencias. La primera sugiere que en el arte hay algo que sobrepasa toda realidad y que genera fascinación. Esta actitud es acogida por el lenguaje mismo, cuando habla de la *inspiración* del artista, de la *chispa divina* del genio, y ha suscitado su propia mitología, con la figura de la Musa, especie de intercesora entre el artista y lo divino, o con el mito de Apolo sobre el monte Parnaso dando de beber al poeta o al pintor el agua del Helicón, que brotó bajo los cascos de Pegaso, caballo divino.

Pero también hay una verdad en el hecho de que el arte se aboque a reproducir la realidad. En cierta manera, en ello radica su prestigio, puesto que hace surgir ante los ojos aquello que no está allí y que a menudo no existe más que en el pensamiento. Pero este privilegio tiene su revés: la imagen es menos que la cosa, de la cual no es sino un extracto empobrecido. Un pensamiento verdaderamente filosófico no

puede dejar de sorprenderse frente a un animal, una planta, un guijarro: su presencia, su persistencia en el ser, su estructura oculta son abismos para la mente. La ciencia contemporánea conduce, por otros caminos, al mismo sentimiento de admiración. Basta considerar algunas fotografías de la estructura molecular de los calcogenuros, oculta tras la apariencia inerte de simples pedazos de metal; comparativamente, la imagen se reduce a un esfuerzo ridículo y engañoso. La célebre frase de Pascal acerca de la vanidad de la pintura, que hace eco directamente al libro x de *La república* de Platón ("¡Qué vanidad es la pintura, que suscita la admiración por el parecido de cosas cuyos originales no admiramos!") adquiere entonces todo su sentido. El arte ¿chispa divina o vana copia de lo que es? Se tiene la impresión de que utilizando una misma palabra no hablamos de lo mismo.

Sin embargo, esta dicotomía va a encontrarse largo tiempo en el centro de todos los escritos sobre la creación del artista y anima las discusiones de la Antigüedad, pasa a la escolástica medieval y después al Renacimiento, suscitando pasión todavía en el siglo xix.

La noción de *mimesis* domina casi todas las ecfrasis* y los epigramas. Como en este comentario de Juliano el Egipcio, del siglo v:

Acaba de salir de las ondas, la diosa de Pafos,
que vio el día por la mano de Apeles:
Ah, pronto, aléjate de la pintura, si no quieres ser salpicado
por la espuma que escurre de su apretada cabellera.[4]

* Este término de la retórica designa originalmente toda descripción; posteriormente se distingue por significar "descripción de una obra de arte". *[N. del T.]*

[4] "Ἄρτι θαλασσαίης Παφίη προὔκυψε λοχξείης.

Esa noción se impone también a Jenócrates y por medio de éste a Plinio el Viejo, llevando consigo la idea de un progreso de las artes que correspondería a un progreso de la reproducción.

Pero, por su lado, la teoría de un arte ligado a la Idea es llevada aún más lejos por Plotino y Longino con los análisis de lo Sublime, esa forma de lo Bello en la que aparece plenamente su naturaleza divina. También la encontramos en la *Antología griega:*

> O bien el dios bajó a la tierra para
> revelarte sus rasgos,
> ¡oh Fidias!, o bien tú subiste hasta los
> cielos para contemplarlo.[5]

Y, naturalmente, ese pensamiento resurge en los tiempos del Renacimiento: pensemos simplemente en Miguel Ángel y en el célebre soneto dedicado a Vittoria Colonna:

> No hay obra del artista más perfecto
> que ya un bloque de mármol no contenga
> tras su envoltura, incluso cuando venga
> de mano que obedezca al intelecto.[6]

μαῖαν Ἀπελλείην εὐραμένη παλάμην,
ἀλλὰ τάχος γραφίδων ἀποχάζεο, μή σε διήνῃ
ἀφρὸς ἀποστάζων θλιβομένων πλοκάμων." (*Antología griega*, 16.181.1-4.)

[5] "῾Η θεὸς ἦλθ' ἐπὶ γῆν ἐξ οὐρανοῦ εἰκόνα δείξων,
Φειδία, ἢ σύ γ' ἔβης τὸν θεὸν ὀψόμενος." (*Antología griega*, 16.81.1-2.)

[6] *Non ha l'ottimo artista alcun concetto*
 Ch'un marmo solo in sé non circoscriva
 Col suo soverchio, e solo a quello arriva
 La man che ubbidisce all'intelletto

Quizás sea entonces cuando la dicotomía resulta más sensible. En el caso de la escultura de un Miguel Ángel, la *mimesis* pierde pronto todo sentido, pues es contradicha por el *non finito,* que pronto impedirá subsistir a todo, salvo a la idea sublime, cada vez más alejada de las apariencias de la realidad. La serie de los *Esclavos* del Louvre y de la Galería de la Academia en Florencia, liberada a medias por el cincel de su *soverchio,* de su envoltura de mármol, ofrece un buen ejemplo.

Ahora bien, ése es también el momento en que el artista, ya sea pintor o escultor, domina plenamente la reproducción, sabe utilizar las proporciones justas, conoce los secretos de la perspectiva lineal y atmosférica y ha aprendido a sacar los efectos más sutiles del color y del valor: si lo desea puede, realmente, *engañar al ojo* y *bucare il muro*.[7]

2. El esfuerzo conciliador del siglo XVII

Es en el siglo XVII cuando el dilema tiende a resolverse, pero después de una doble crisis: el paroxismo del "manierismo", ese gran movimiento que aparece desde el segundo tercio del siglo XVI y que ante todo intenta hacer admirar las audacias de su inspiración —el Parmesano, Primaticio, Zuccaro, Spranger— y la reacción del "caravagismo", que exige el retorno a la reproducción a partir de modelos y la más humilde búsqueda de las verdades interiores. Hacia 1630 cobra forma una especie de acuerdo, tanto en lo práctico como en lo teórico. La imitación de la naturaleza sigue

[7] "Perforar el muro", expresión italiana que da cuenta perfectamente del ideal de la *mimesis* y resume la preocupación mayor de los grandes decorados al fresco, entonces tan en boga.

siendo el objetivo central del arte, y muy a menudo será el criterio esencial del juicio. Pero, al lado de la habilidad para la reproducción, se preconizan las *bellas ideas* del artista y con frecuencia él mismo presenta sus obras como el resultado de una inspiración divina. Bernini, trabajando en París en los proyectos relativos al Louvre, dijo a Monsieur Colbert, quien alababa su trabajo, que "él no era el autor, sino que era Dios mismo". El mismo Poussin antepone siempre la inspiración al trabajo del pincel. El 22 de diciembre de 1647, por ejemplo, escribe a Chantelou: "Os he escrito que por respeto a vosotros serviría a Monsieur de Lysle. He encontrado el pensamiento. Quiero decir la concepción de la idea, y la labor del espíritu ya está terminada". Y agrega, de buen humor:

> En lo tocante al retrato, me esforzaré por daros satisfacción con la Virgen que deséais que os haga. Desde mañana deseo poner de cabeza mi cerebro para encontrar algún nuevo capricho y alguna nueva invención que ejecutaré en su momento, todo ello para impedir esos crueles celos que os hacen parecer una mosca gorda como un elefante…

Ciertamente, cuando Poussin trata de definir la pintura, retoma una fórmula que se deriva completamente de la *mimesis*: "Es una imitación hecha con líneas y colores sobre una cierta superficie, de todo aquello que se ve bajo el sol" (carta a Chantelou del 1° de marzo de 1665). Y, cuando se entera de que los parisienses creen haber descubierto algo inverosímil en la representación del *Moisés golpeando la roca* que pintó para Stella (carta de septiembre de 1649), se muestra ofendido, afirma a Stella que está "contento de que se sepa que no trabaja al azar" y da a su amigo una serie de

argumentos de un valor regular; pero, cuanto más años pasan, más y más se alejan sus cuadros de la mera representación de lo que pudo haber sucedido en un momento de la historia, para convertirse en complejas composiciones de símbolos y alusiones sacadas de "la cabeza", que, según asegura, está bien, "aunque su sirviente [la mano] sea débil"… (carta a Chantelou del 15 de marzo de 1658).

Las "bellas ideas" del artista adquieren así, en su creación, un lugar paralelo al de la gracia en la vida espiritual. André Félibien, quien no era pintor ni teólogo, sino un hombre de vasta cultura y de piedad sincera, no duda en escribir en la primera de sus *Charlas acerca de la vida y la obra de los más excelentes pintores*:

> Puede decirse que [la ciencia de la pintura] tiene algo de divino, pues no hay nada en lo cual el hombre imite más la omnipotencia de Dios, que de la nada creó este Universo, al representar con unos cuantos colores todas las cosas que Él ha creado. Pues, así como Dios ha hecho al hombre a su imagen, diríase que por su parte el hombre hace una imagen de sí mismo, expresando en un lienzo sus acciones y pensamientos de una manera a tal punto excelente, que perduran expuestos por siempre a los ojos de todo el mundo, sin que la diversidad de las naciones impida que, a través de un lenguaje mudo pero más elocuente y agradable que todas las lenguas, se vuelvan inteligibles y sean comprendidos en un instante por aquellos que las miran [ed. 1690, t. I, p. 46].

La convicción cartesiana de que en esencia la razón no es diferente del espíritu divino ("Dios no es mentiroso") permite a Félibien considerar la creación del artista como

una especie de participación en el pensamiento mismo de Dios.

Si deseáis incluso tomaros la molestia de reflexionar acerca de las diferentes partes de dicho Arte [de la pintura], reconoceréis que aporta grandes temas para meditar acerca de la excelencia de esa primera luz, de la cual el espíritu del hombre extrae todas las bellas ideas y nobles invenciones que posteriormente expresa en sus obras.

Pues, si al considerar las bellezas y el arte de un cuadro, admiramos la invención y el espíritu de aquel en cuyo pensamiento dicho cuadro fue sin duda concebido con perfección aún mayor de la que su pincel pudo ejecutar, ¿cuánto más no admiraremos la belleza de la fuente en la cual el artista abrevó esas nobles ideas? Y así, al servir todas las diversas bellezas de la Pintura como una gradiente para elevarnos hasta esa belleza soberana, lo que veamos de admirable en la proporción de las partes nos hará considerar en qué medida son más admirables aún esta proporción y esta armonía que se encuentran en todas las creaturas. El orden de un bello cuadro nos hará pensar en ese bello orden del Universo. Esas luces y días que el Arte sabe encontrar por medio de la mezcla de colores nos darán cierta idea de aquella luz eterna por la cual y en la cual deberemos ver algún día todo lo bello que hay en Dios y sus creaturas. Y por fin, cuando pensemos que todas esas maravillas del Arte que aquí abajo encantan nuestros ojos y sorprenden nuestro espíritu, no son nada en comparación con las ideas respectivas que concibieron los Maestros que las han producido, ¿cuánta razón no tendremos de adorar esta sabiduría eterna que esparce en los espíritus la luz de todas las Artes y que es en sí misma la ley eterna e inmutable? [*ibidem,* pp. 46-47].

Félibien nos remite aquí a *De vera religione* de San Agustín. Y efectivamente vemos cómo para él, lejos de oponerse a la Idea, la *mimesis* prepara de alguna manera el acceso a lo divino. No violentaríamos mucho su pensamiento diciendo que el pintor es el más cercano al sacerdote.

Tal fue un momento de equilibrio y de optimismo que no podía mantenerse. Sin embargo, encontramos la idea, sobre todo en los paisajistas, de que pintar la naturaleza es una manera de adorar a Dios, idea que parece haber estado largo tiempo en el origen de ciertas vocaciones, como la del abate Guétal (1841-1892), gran artista aún poco conocido que se había dedicado a pintar la soledad de los Alpes. Pero aún con mayor frecuencia la *imitatio naturae* es considerada un freno del cual hay que saber liberarse. En *La obra maestra desconocida,* Balzac no duda en escribir: "La misión de la obra de arte no es copiar la naturaleza, sino dotarla de una expresión", y Jean Cocteau le hace eco en *La dificultad de ser:* "El arte existe en el minuto mismo en que el artista se separa de la naturaleza". Este concepto de *separación* se ha vuelto esencial. La mayor parte de las grandes corrientes de los siglos xix y xx —romanticismo, naturalismo, expresionismo, etc.— se definen ante todo por el margen que se otorgan en cuanto a la representación de lo real.

Repitámoslo: no podemos desconocer la intuición, profunda y nacida de una larga experiencia, que remite a los conceptos de lo Bello y de la Naturaleza como opuestas y al mismo tiempo como conjuntamente constitutivas del arte. Pero el debate permitió finalmente a los filósofos eludir el problema esencial: *¿qué es el arte?* Por lo demás, el contenido de esa palabra sigue tanto más incierto cuanto que algunos consideran más bien la arquitectura, otros la retórica o la poesía y otros más la pintura o la música. El que estas

diversas expresiones tengan en común algunos rasgos es una evidencia; pero también hay entre ellas diferencias fundamentales, por lo cual, al terminar ese debate, la palabra sigue sin ser explicitada.

En el fondo, ¿podía ser de otra manera? El bello equilibro que propone Félibien sólo puede realizarse gracias a una especie de frente a frente entre un dios creador y un hombre que, ya sea que imite el espectáculo del mundo o bien que intente sobrepasarlo, no puede sino permanecer en el interior del pensamiento divino, pues lo encuentra a este último tanto en sí mismo como en la naturaleza. La distinción entre *imitatio naturae* e *inspiración* es relativamente secundaria: el artista sólo puede crear en Dios.

En todo caso, ahora nos encontramos en el terreno de la religión y de la fe. Retiremos a Dios, ya sea el dios platónico, el de Plotino o el dios cartesiano, y todo se derrumbará. La experiencia ontológica del artista se vuelve sospechosa, ya que podría depender del puro mito. La palabra misma "Belleza" estará en duda, pues no hay más razones para ligarla al Bien y, cabe preguntar, ¿no sería una de esas palabras fáciles y sin contenido que durante tanto tiempo han estorbado a la filosofía? ¿Se refiere a una intuición primera e inevitable, o a una serie heteróclita de sentimientos vagos? E incluso ¿tenemos derecho a utilizarla? ¿No es posible que la primera condición para hablar de arte sea la de excluir el empleo de ese término, en el cual se mezclan vestigios de teología con experiencias imprecisas y de naturalezas diversas?

Así, nos damos cuenta de que durante siglos, consciente o inconscientemente, la estética estuvo ligada a la teología, incluso bajo la pluma de autores que profesaban el ateísmo, y de que son pocos los sistemas que pudieron deprenderse de ella. Uno de los más importantes (y de los más precoces)

es el de Kant, quien lo logró, precisamente, redefiniendo la noción de belleza en la primera parte de su *Crítica del juicio* (1790), en la cual delimita sucesivamente las cuatro antinomias: el objeto es considerado bello de manera completamente desinteresada, gusta sin concepto, gusta sin representación de finalidad, gusta de una manera que se postula necesaria y absoluta. Al hacerlo, Kant liberó al historiador del arte de algunas ideas simplistas, pero lo dejó frente a una serie de interrogaciones. Cuando escribe: "El gusto es la facultad de juzgar un objeto o un modo de representación por la satisfacción o el desagrado, de manera completamente desinteresada. Llamamos bello al objeto de esta satisfacción", convence sin grandes dificultades, pero no explica en qué consiste esa "satisfacción pura", individual y sin embargo necesaria, lo cual acaso habría permitido aclarar un poco la naturaleza del arte.

3. La dialéctica hegeliana

En primera instancia, la filosofía de Friedrich Hegel (1770-1831) parece abordar de manera mucho más directa el problema. El análisis preciso de obras y de técnicas diversas reconduce la especulación —al menos en apariencia— al nivel de lo concreto. El concepto de un devenir histórico no era ajeno a la Antigüedad: Jenócrates de Sicione, en quien Plinio el Antiguo parece haberse inspirado, ya había redactado en el siglo III a.C. una historia del arte, que era una historia del progreso de la escultura y la pintura. El propio Vasari construyó sus *Vite* como la narración de una reconquista de los medios expresivos del arte. Pero Hegel va más lejos, al introducir el encadenamiento temporal al centro

mismo del fenómeno artístico. Cree que no sólo nada se libra del devenir, sino que el devenir histórico es constitutivo de todas las cosas, incluso del arte.

El sistema de Hegel, y particularmente sus *Cursos de estética*, publicados después de su muerte, en 1836-1838, son demasiado conocidos (y de un tamaño muy considerable) como para que pensáramos en resumirlos aquí.[8] Recordemos únicamente que para él todo evoluciona en el sentido de un progreso y que dicha evolución, necesariamente dialéctica, procede según un movimiento ternario que va de la tesis a la antítesis (la negación no es para él un principio destructivo, sino un principio dinámico) y de la antítesis a la síntesis. Efectivamente, para Hegel la historia del mundo es la historia del Espíritu, que pasa de su propia ignorancia a la conciencia plena, es decir, de ser un *en-sí* a ser un *para-sí*. En esa trayectoria del Espíritu absoluto, que al comienzo está fuera del espacio y del tiempo y que no se reconoce sino al cabo de un largo proceso, considera Hegel que el arte tiene su lugar y su función. Presenta su demostración como procedente exclusivamente de la razón, y en ella observamos el triunfo del racionalismo del siglo XVIII; en realidad, hay que entenderla como una gran epopeya romántica, guiada enteramente por la idea de Dios.

A Hegel le interesaba el arte. Había viajado por Alemania y Suiza, pero es sobre todo después de su instalación en la Universidad de Berlín, en 1818, y gracias a la creciente facilidad para desplazarse por el interior de una Europa en paz, que lo vemos dirigirse a Dresde (1820), a la Renania y a los Países Bajos (1822), a Viena (1824) y a París (1827). No

[8] Friedrich Hegel, *Vorlesungen über die Aesthetik* (vols. 10-12 de las obras completas). S. Jankélévitch hizo una traducción al francés, que se publicó en 1944 (París, Aubier).

deja de visitar los museos y su *Estética* es ilustrada con múltiples alusiones a obras precisas, que no sólo conoce por los textos y las estampas. Las diversas artes quedan repartidas según su gran división ternaria. El arte *simbólico*, "en que la idea aún busca su verdadera expresión artística", y en que el acuerdo del sentido y de la forma sigue siendo puramente abstracto, es dominado por la arquitectura. Al arte *clásico* le corresponde la escultura —ante todo la griega—, pues aquí existe una adecuación de la forma y del contenido, aunque el Espíritu sólo se realice por medio de una unión indisoluble con la forma externa. Finalmente, el arte *romántico* es dominado por la pintura, en donde la Idea de lo Bello se concibe como el Espíritu absoluto. Éste adopta todo lo Bello, incluyendo sus defectos, pero despojándolo de su exterioridad objetiva; el espacio queda reducido a una pura superficie, la materia se convierte en un juego de luces. Así, el arte sirve para hacer al Espíritu consciente de sí mismo;

> pero está lejos de ser el modo de expresión más elevado de la verdad […] La Idea tiene en efecto una existencia más profunda, que ya no se presta a la expresión sensible: es el contenido de nuestra religión y de nuestra cultura […] Dentro de la jerarquía de los medios que sirven para expresar el Absoluto, la religión y la cultura procedentes de la razón ocupan el grado más alto, muy superior al del arte [t. I, Int., cap. 1].

En estos tres volúmenes hay intuiciones brillantes, que no deben disimular del todo una cierta ignorancia, natural en esa época, ni la indiferencia a los diversos episodios de la creación artística que no pueden participar en la gran aventura mística soñada por ese protestante. Lo que en esta obra suscita pronto un malestar es precisamente aquello que ha

constituido su mayor atractivo: la ilustración por medio de ejemplos tomados de la historia. Al instante surgen múltiples preguntas. Ese tiempo que no es sino progreso, incluso en sus momentos negativos, ¿está inscrito con antelación en la mano de Dios? ¿Es una simple progresión de la que el hombre, en su finitud, no conoce las etapas más que una vez reconocidas? En otras palabras, ¿acaso es el progreso un destino, lo cual nos enfrenta al problema, típicamente protestante, del libre albedrío, y, en este caso, del libre albedrío del artista? ¿O más bien el tiempo del arte posee esa especie de espesor que le permitiría no solamente estar dotado de un movimiento ternario, sino también constituir una memoria? Y, ya sea que se trate de Dios o del Arte, ¿no es esa entidad extrañamente dócil al plegarse a la división exacta entre tres y nueve? Sobre todo porque después de dos siglos el mecanicismo parece estar bien trabado, y nadie da muestras de querer continuar hoy en día el análisis dialéctico de Hegel y aún menos aplicarlo al complejo pasado de las artes en el Extremo Oriente…

En suma, preferiríamos limitarnos a una lectura simbólica de la *Estética,* aun corriendo el riesgo de no ver en ella más que una especie de "novela del Alma". Pues no hay que tener miedo de confesarlo al fin claramente: hoy en día casi no queda nada de ese libro, ni en lo concerniente a la metafísica, ni en lo tocante a la historia del arte. Y su influencia, que fue inmensa y muy duradera, resultó desastrosa.

4. Las consecuencias de la reflexión hegeliana

En efecto, Hegel acreditó universalmente la idea —que no era nueva y a la cual Madame de Staël ya había dado un

cierto brillo— de que toda producción artística está profundamente relacionada con sus circunstancias geográficas y temporales. En esto, Hegel infundió a Taine su gusto por un cierto determinismo, el cual generalmente concierne más al artista que a la creación. La búsqueda de Taine es sencilla: la raza, el medio, el momento. Su ambición es infinitamente más modesta que la de Hegel, pero sus análisis son finos y muchas veces más pertinentes. No obstante, quizás él haya orillado en demasía a la crítica francesa a considerar al creador desde afuera, en lugar de interesarse directamente en su inspiración y en su estilo.

El método moderno que intento seguir y que comienza a introducirse en todas las ciencias morales —escribe— consiste en considerar las obras humanas, y en particular las obras de arte, como hechos y productos cuyos rasgos debemos describir y cuyas causas buscar, nada más [*Filosofía del arte*, 1865, i, i, 1, 5].

Ese *nada más* es poco feliz. Y nos quedaríamos en el simple nivel del concepto —que no agotará jamás la obra de arte— si Taine no demostrara por momentos, gracias a su estilo, que su sensibilidad sobrepasaba a su sistema.

Hegel sedujo a sus sucesores, sobre todo por el esquema de una dialéctica que mantiene el arte suspendido de un destino, que a su vez es, por principio, un progreso. El marxismo se apresuró a remplazar esta dialéctica religiosa por una dialéctica social. El arte se convertiría así en un epifenómeno determinado por el estado de una sociedad, con sus impulsos y contradicciones, cuyo estudio permitiría identificar las etapas de la "lucha de clases". Pero, al mismo tiempo, el arte contemporáneo habría de integrarse lúcida-

mente a la dialéctica materialista; el arte debía esforzarse por acelerar por todos los medios la toma de conciencia de las realidades sociales, y, de ser un epifenómeno en el pasado, pasar a ser un medio de acción en el presente. De allí la obligación del artista de inscribirse en la "vanguardia ascendente", que supuestamente debía tener ligas necesarias con la revolución que se preparaba; el arte tenía entonces que ser revolucionario y al servicio de la causa revolucionaria. Un arte "retardatario" traducía la "enajenación" del creador.

De lo anterior nació todo un juego de aplicaciones del "materialismo dialéctico" al arte, con el objeto de "reforzar la moral y la unidad del pueblo" (Lenin), pero también a la historia del arte, a la cual se asignó la tarea de reinterpretar la larga sucesión de creaciones en función de la "lucha de clases". Se condenó entonces a Le Brun por haber estado al servicio del absolutismo real, pero se celebró al devoto Philippe de Champaigne gracias a sus relaciones con Port-Royal, como ligado con la burguesía, que había de triunfar algún día sobre ese absolutismo. Se denunció el arte barroco, tan amado del pueblo, pero que parecía destinado a mantener el prestigio de la monarquía y de la Iglesia, y se admiró el arte holandés, considerado burgués, protestante y republicano. Este tipo de análisis retrospectivos estimuló durante decenios enteros la agilidad de los historiadores y de los críticos, y ese ingenio fue llevado a un refinamiento cercano a la superchería. Guardémonos de reprochar a Hegel esta descendencia ilegítima, aun cuando la simpleza de algunas de sus interpretaciones haya efectivamente servido para justificar esta moda.

De manera aún más indirecta, al buscar en la producción artística las marcas relativas a las diferentes etapas del Espíritu, Hegel permitió que se prestara el mismo interés a

obras burdas y a obras maestras. Él mismo parece haber expresado reservas en ese sentido. Después de haber celebrado "la deliciosa claridad y el placer que nos procuran las obras verdaderamente bellas de la pintura italiana", declara:

> Sin embargo, no es al primer golpe como la pintura italiana alcanza ese nivel, sino que se vio obligada, antes de llegar allí, a recorrer un largo camino. Ello no impide que la piedad inocente y pura, el sentido grandioso de toda la concepción, la belleza ingenua de la forma y la revelación de las profundidades más íntimas del alma se encuentren en muchos maestros italianos, a pesar de las imperfecciones de la ejecución técnica. En el siglo XVIII estos viejos maestros eran poco apreciados y se les había condenado a causa de su supuesta sequedad, torpeza e insuficiencia. Sólo recientemente algunos artistas y eruditos los han sacado del olvido, cayendo sin embargo en el extremo opuesto, al dedicarles una admiración sin medida, imitándolos y negando la posibilidad de realizar progresos ulteriores en cuanto a la manera de concebir y de representar.

Un poco más lejos, evocando la pintura bizantina, no duda en escribir: "El mismo tipo de pintura recubrió con un arte triste al Occidente arruinado y se propagó principalmente en Italia…", y habla del "periodo de la tosquedad y de la barbarie", a propósito de la pintura que precede a Duccio y Cimabue (t. III, III, caps. 1, 2 y 3).

Pero, hacia finales del siglo XIX, sus herederos se mostrarán más sensibles a la continuidad del desarrollo del arte que suponía su dialéctica, y a los estrechos lazos que establece entre la producción artística y las circunstancias económicas y sociales. En ese sentido, el libro más importante

es sin duda el que Alois Riegl (1858-1905) tituló *Spätrö-mische Kunstindustrie*.[9] Su autor subraya que las maneras de ver y de sentir se reflejan tan bien, si no mejor, en las obras modestas y sobre todo en aquellas en que la intervención del hombre se limita a una simple ornamentación. También señala que las desviaciones de los periodos llamados oscuros contienen la gestación de los periodos siguientes. Ello representa anexar al arte, lo que de ordinario se consideraba simplemente arqueológico y sin valor estético. Por lo demás, Riegl gustaba de utilizar la palabra *Kunstwollen* ("voluntad artística"), término nuevo, impreciso, intraducible a otra lengua y que expresa, más que una voluntad, una fuerza colectiva y una orientación. En todo caso, en ese *Kunstwollen* la palabra *Kunst* no está explicada y parece fundirse en una vaga y tardía expresión romántica, en el momento en el que sería más útil definir su contenido.

Ciertamente, sería poco provechoso explorar las diferentes fórmulas, ora incompletas, ora pretensiosas, ora falsas, ora imprecisas, en las que se ha intentado encerrar al arte. ¿Buscará Romain Rolland algo más que un efecto retórico cuando exclama: "El arte es la fuente de la vida: es el espíritu del progreso, da al alma el más precioso de los bienes: la libertad"? A la inversa, André Lothe, contra lo que es habitual en él, ¿no se muestra extremadamente somero al escribir: "El arte es decir la expresión humana a través de una técnica definida"? ¿Y George Bataille demasiado ligero al volver a su obsesión personal: "Lo que ante todo es y sigue siendo el arte es un juego"? ¿Y André Malraux demasiado sentencioso al soltar la frase: "El arte es un antidestino"?

[9] Este título puede ser traducido como "La actividad artística romana en la época tardía". El libro fue publicado en Viena en 1901.

Resumamos esta demasiado breve investigación del concepto de arte. Habíamos partido de un concepto antiquísimo, fundado sobre una especie de consenso que la evolución de los últimos años manifiestamente ha arruinado. El vocabulario mostró la imprecisión de algunos términos muy gastados. La reflexión filosófica arrojó dos tipos de comentarios: uno remitía a una especie de *mixto,* entre la copia de los datos ofrecidos por los sentidos y una *belleza* trascendental mal definida, las más de las veces puesta en relación con creencias religiosas; el otro acentuaba la dimensión temporal, pero aprovechaba la ambivalencia de la palabra tiempo, a veces dotado de un papel esencial en la metafísica, a veces considerado una simple coordenada de los hechos. De tal análisis no sale el concepto de arte bastante aclarado, por lo que comprendemos mejor que se haya llegado a un punto de ruptura, al comprobar cuántas ambigüedades lo habían inflado desde hace dos siglos con aproximaciones y contradicciones.

III. LA INVERSIÓN METODOLÓGICA

1. EL RECURSO A LA REDUCCIÓN FENOMENOLÓGICA

La comprobación de ese fracaso no deja más que una salida: invertir el método y aplicar la célebre máxima de Husserl: "El impulso filosófico no debe surgir de las filosofías, sino de las cosas y los problemas". Poner entre paréntesis los saberes acumulados, remontarse al centro de los fenómenos, abrirse al "intercambio experimentado más vivo, al más intenso, al más directo con el mundo mismo": si hay un fenómeno que reclama a la vez esa audacia y humildad es la creación artística. Y por ese lado esperamos poder aprehender, según el término caro a la filosofía alemana, *das Wesen der Kunst*.

Naturalmente no pretendemos exponer aquí en detalle esta manera de proceder. Por nuestra parte, no corresponde a una simple decisión intelectual, sino a una certeza que ha acompañado desde muy temprano nuestra práctica de la historia del arte. La exposición detallada de una *reducción fenomenológica* relativa al arte, o simplemente de alguna de sus mayores expresiones, excedería por sí sola las dimensiones de este libro. Se nos puede dar el crédito de creer que durante unos cincuenta años rara vez nos ocupamos de ese terreno, ya sea por escrito u oralmente, o en la docencia, o en decisiones de orden práctico, sin mantener ese tipo de distancia que podemos llamar ἐποχή. Si en las siguientes páginas aparecen ciertas afirmaciones demasiado sucinta-

mente argumentadas, o algunos rechazos anticonformistas, en realidad se apoyan en un largo esfuerzo por dirigirse siempre directamente hacia las cosas, tal como se dan en sí mismas y teniendo en cuenta las aportaciones seculares o recientes.

Intentemos entonces revivir lo más de cerca posible el *Descendimiento de la Cruz* del Pontormo, o la *Montaña Santa Victoria* de Cézanne, la nave de la catedral de Bourges o la columnata del Louvre, el *David* de Bernini o un relieve de Hadju: un punto común sobresale, una vez sobrepasado todo saber histórico o técnico. Nos encontramos delante de *formas* inéditas. El arte aparece cuando hay creación de formas por el hombre. El artista es creador de formas.

2. EL ARTE COMO FORMA

¿Qué es una *forma*? La palabra se debe tomar en su sentido más general (y no en el muy particular sentido que le da Platón). Es lo inverso de lo indefinido, llámese caos, materia, Uno, Todo, etc. Al principio de su *Vida de las formas*, Henri Focillon lo recuerda claramente,[1] sin temor a citar una fórmula de Balzac: "Todo es forma y la vida misma es una forma", ni a agregar como comentario: "La vida actúa esencialmente como creadora de formas".

El hombre mismo es una forma que en el espacio se define por su cuerpo, y en el tiempo por el movimiento y por su continua transformación. El hombre es también, por naturaleza, creador y destructor de formas, tanto por sus funcio-

[1] Henri Focillon, *La vie des formes,* París, 1934. Citaremos la edición original, publicada por la Librarie Ernest Leroux. Posteriormente el texto fue reeditado por las Presses Universitaires de France.

nes más bajas —comer, digerir— como por las más elevadas —engendrar. Hoy en día sabemos que la existencia biológica —es decir, el triunfo de una forma— sólo es posible gracias a incesantes cambios de formas en muy diversos niveles.

Sin embargo, el hombre también tiene la particularidad de crear formas que no dependen de la existencia biológica, entre las que se encuentran las formas que propone el arte. Se puede decir que *el arte consiste en formas inéditas creadas por el hombre,* las cuales, aun cuando pretenden asemejarse a las formas biológicas, no pertenecen al mismo orden. Tal es el límite que denuncia el mito griego del escultor Pigmalión: a pesar de su pasión y de todos sus esfuerzos, Pigmalión no podrá jamás amar a su estatua, dado que sólo una diosa puede hacer del cuerpo de mármol una mujer. Las formas del arte carecerán, pues, de vida y de su atributo personal, el movimiento; serán inertes.

Se debe subrayar que este concepto de forma recubre todo el campo de la creación estética. La música propone ritmos que estructuran la experiencia temporal, y el escritor significados que dan forma de manera nueva a la percepción intelectual o sentimental del mundo; por su parte, las artes plásticas introducen en el dominio visual unas formas que se yuxtaponen a las formas naturales. Así, el universo humano es invadido por un sistema de formas inéditas que corresponden a los diversos aspectos de la aprehensión del mundo. Unos cuantos compases de *La flauta mágica* o de *Peleas,* unos cuantos versos de *Otelo* o de *Fedra,* un cuadro de Ticiano o de Monet, para ir a lo más sencillo y más universalmente conocido, ilustrarán bastante bien esa experiencia artificial con la que el hombre, en todos los tiempos, se ha hecho acompañar en su experiencia cotidiana. En la acepción restringida que damos aquí a ese término, el arte

consiste simplemente en la creación de formas inéditas en lo que concierne al dominio visual.

Sin embargo, lo trivial de esta primera comprobación debe ir acompañado, incluso desde esta fase aún provisoria, de algunas precisiones que sin duda son de gran consecuencia: la forma de la que hablamos aquí no puede ser el signo, ni la imagen, ni el gesto, ni el concepto, por la buena y sencilla razón de que el signo, la imagen, el gesto y el concepto son, por naturaleza, lo contrario de la forma.

3. El arte como forma que se significa a sí misma

La forma no es el signo. En las primeras páginas de su obra *La vida de las formas,* Henri Focillon insistía mucho en esta distinción fundamental: "El signo significa, mientras que la forma se significa a sí misma". El signo pertenece a un código preciso, estable y repetitivo. Ya sea que se trate de una letra del alfabeto, de una palabra, de la figuración convencional de un objeto, de una orden o de un anuncio, el signo está omnipresente en la vida actual y en general se le entiende a la primera mirada. Por el contrario, la forma se propone en su totalidad, su unicidad, su superabundancia y su enigma, que pueden ser sentidos y traducidos de diferentes maneras. Aun cuando la forma parezca fácil de aprehender, es necesario distinguir su evidencia global de la significación fija y precisa del signo.

Cierto, puede suceder que el signo sea introducido en una forma. Una inscripción sobre una filacteria en un cuadro del siglo xv no destruye de ninguna manera la forma, sino que le agrega elementos de significación. Las palabras AD ASTRA en *El equipo de Cardiff,* de Delaunay, participan

cabalmente del cuadro. El arte contemporáneo con frecuencia ha jugado con el signo en buena ley, en tanto que, al ser introducido en una obra, el signo es tratado como forma. La bandera francesa que aparece en *La conquista del aire* de La Fresnaye es integralmente parte de una forma; pero la bandera estrellada de Jasper Johns, reducida a poco más que un signo, de ninguna manera podría ser considerada una obra de arte.

Pero el hecho de que el arte no sea el signo no quiere decir que escape de la semiología. Focillon, repitámoslo, escribió que el signo significa, mientras que la obra de arte *se* significa. En ese sentido, el arte concierne directamente a la semiología y es interesante comprobar que ésta, en su gran esfuerzo clasificatorio, llega por otra vía a la misma conclusión que nosotros. En las artes, subrayaba Roman Jakobson, el mensaje deja de ser el instrumento de la comunicación para convertirse en objeto mismo. El arte y la literatura crean mensajes-objetos y, más allá de los signos inmediatos sobre los que se apoyan, esos mensajes-objetos son portadores de su propia significación. Por ello la obra de arte excluye toda codificación o, en todo caso, jamás se ve agotada por codificación alguna: la polisemia es su naturaleza misma. Y, frente a ese significante que se significa, la parte de la interpretación individual es evidentemente muy grande.

En general, todo el esfuerzo de la comunicación se concentra en formular, a propósito del referente, códigos tan precisos y sobrios como sea posible; en lo relativo al arte, es exactamente lo contrario, pues, al confundirse el referente y el mensaje, es la multiplicación de sentidos la que predomina. Podría decirse, en nombre de la semiología misma, que el cuadro o la escultura que limitan voluntariamente los mensajes posibles salen pronto del dominio de las artes. Tal

es el caso de la mayoría de las producciones del *Pop Art* o del *Minimal Art*. Obras como *Who is Afraid of Red, Yellow, Blue,* de un Barnett Newman, en el Museo Stedelijk de Amsterdam, o como los múltiples *Azul* de Yves Klein, se excluyen de aquello que podemos llamar pinturas.

Lo mismo vale en lo tocante a la mayor parte de las producciones "primitivas", las cuales comúnmente no son sino mensajes que son signos más o menos cifrados. Una máscara africana, por ejemplo, tiende frecuentemente a suscitar el terror (de los hombres o de los "espíritus") por sus ojos desmesuradamente abiertos, una dentadura agresiva, un pelambre móvil... Todos esos signos pueden ser aislados o conjugados, pero no desembocan en una expresión general, ya que se quedan en una suma de mensajes. Pudieron sugerir soluciones plásticas a los pintores de principios del siglo XIX, pero no pertenecen al arte propiamente dicho. Con la evidente excepción de las *cabezas de Ifé,* que poseen toda la riqueza semiológica de las figuras griegas arcaicas...

4. DE LA REDUCCIÓN A LA EXCLUSIÓN

Estos ejemplos, tomados de la producción primitiva o contemporánea, nos sitúan frente a una obligación evidente: excluir de aquello que acabamos de definir como arte las manifestaciones que no pueden forman parte de él. No se trata, de ninguna manera, de un juicio de valor o de jerarquización alguna, sino sólo de la necesaria conformidad con las normas aquí establecidas. Y, de la misma manera, es conveniente olvidarse de los gustos personales, de los hábitos adquiridos y de los discursos agresivos de la actualidad.

Repitamos que hemos situado en el centro de nuestra

investigación la forma que se significa, por lo que debemos dejar de lado todo aquello que no es creación de forma, así como toda forma que se reduzca a un signo, sin detenernos en ciertas ambigüedades, dado que, frecuentemente, la riqueza del mensaje depende en cierta medida del "receptor". Tal es el caso del ámbito religioso, al que acabamos de aludir y en el que siempre han sido innumerables las imágenes que allí son simples signos. Una cruz e incluso un crucifijo en el extremo de un rosario o sobre una tumba casi no son sino mensajes cifrados; pero, pintados por la mano de El Greco o de Rubens, acceden evidentemente a la categoría de obra de arte.

Insistamos, simplemente, en los casos en que la naturaleza misma del objeto de arte se ve cuestionada.

a) *El rechazo de la analogía*

La imagen, en sentido restringido (*imago,* es decir representación, copia o, en otro tipo de lenguaje, duplicado), no es una forma: es la reproducción exacta de una forma, y no la creación de una forma o de formas inéditas. La imagen perfecta, evocada ya por Platón en el libro x de su *República,* es la que ofrece el espejo, que no es creador. Con frecuencia la poesía del siglo xvii ofreció al pintor la fuente o el agua tranquila como ideal; pero esto era como una ilustración de la doctrina de la *imitatio naturae,* y no sin cierta ironía. André Félibien se divierte, incluso, diciendo que las ninfas del agua son muy caprichosas, pues nunca se pueden "ver bien su cuadros, ya que ellas los representan siempre al revés, de cabeza", y que, el cuadro terminado, nunca se les puede quitar de las manos. Aun aquellos que más insistieron en la

imitatio naturae nunca pretendieron seriamente hacer del reflejo un modelo para el artista.

Ahora bien, un invento inesperado iba a hacer de un mito una realidad invasora.

b) *El problema de la fotografía*

El invento de la fotografía en el siglo XIX vino a aportar el medio de fijar ese reflejo y pronto el fotógrafo pretendió ocupar un lugar entre los artistas. Es conocida la violenta cólera que esta intrusión suscitó en Baudelaire desde 1859:[2] "En esos días deplorables, una nueva industria surgió —escribe—, que no contribuyó poco a confirmar a la estupidez en su fe y a arruinar lo poco divino que quedaba en el espíritu francés. Esa muchedumbre idólatra postulaba un ideal digno de sí misma, y, sin duda alguna, apropiado a su naturaleza". ¿De qué credo se trata?

"Creo en la naturaleza y no creo más que en la naturaleza [...] Creo que el arte es, y no puede ser otra cosa que la reproducción exacta de la naturaleza [...] Así, la industria que nos diera un resultado idéntico a la naturaleza sería el arte absoluto." Un Dios vengador ha cumplido el deseo de esa muchedumbre, cuyo Mesías fue Daguerre. Y entonces esta muchedumbre se dice: "Como la fotografía nos otorga todas las garantías deseables de exactitud (¡eso creen los insensatos!), el arte es la fotografía". A partir de ese momento, la inmunda sociedad se avalanzó, como un solo Narciso, para contemplar su trivial imagen sobre el metal. Una

[2] Charles Baudelaire, *Salón de 1859,* II.

locura, un fanatismo extraordinario se apoderó de todos esos nuevos adoradores del sol…

No se trata de una broma. Baudelaire siente y estigmatiza un peligroso error relativo a la concepción misma del arte.

Como la industria fotográfica era el refugio de todos los pintores fracasados, muy poco dotados o demasiado perezosos para terminar sus estudios, esa fascinación universal llevaba sobre sí no solamente la marca de la ceguera y la imbecilidad, sino también tintes de venganza. Yo no creo, o al menos no quiero creer, que una conspiración tan estúpida, en la que como en todas, se encuentran malos e ingenuos, pueda triunfar de manera absoluta; pero estoy convencido de que los progresos mal aplicados de la fotografía han contribuido mucho, como por cierto todo progreso puramente material, al empobrecimiento del genio artístico francés, ya de por sí escaso. La fatuidad moderna podrá rugir, eructar todos los borborigmos de su necia personalidad, y vomitar todos los sofismas indigestos de los que la ha atiborrado una reciente filosofía populachera, pero es evidente que, al irrumpir en el arte, la industria deviene su enemigo más mortífero […] Si se permite que la fotografía supla al arte en algunas de sus funciones, pronto lo habrá suplantado o corrompido por completo, gracias a su alianza natural con la tontería de la multitud…

Baudelaire tiene clara conciencia de la importancia de la reciente invención de la fotografía; sólo pide que ésta "vuelva a su verdadero deber, de sirvienta de las ciencias y de las artes, pero una muy humilde sirvienta".

Que enriquezca rápidamente el álbum del viajero devolviendo a sus ojos la precisión de la que carecería su memoria, que adorne la biblioteca del naturalista, que amplifique los animales microscópicos, que incluso refuerce con algunos informes las hipótesis del astrónomo; que sea, por último, el secretario y el apuntador de todo aquel que a causa de su profesión necesite una absoluta exactitud material, hasta aquí no hay nada mejor. Que salve del olvido las ruinas colgantes, los libros, las estampas y los manuscritos que devora el tiempo, las cosas preciosas cuya forma desaparecerá y que requieren un lugar en los archivos de nuestra memoria, y la fotografía será aplaudida y todo se le agradecerá. Pero si se le permite hollar el terreno de lo impalpable y de lo imaginario, de todo aquello que sólo vale porque el hombre ha puesto allí su alma, entonces ¡ay de nosotros!

Y predice lo peor: "¿Acaso no podemos suponer que un pueblo cuyos ojos se acostumbren a considerar los resultados de una ciencia material como productos de lo bello habrá perdido, al cabo de cierto tiempo, la facultad de juzgar y sentir lo más etéreo e inmaterial que existe?"

Seguramente Baudelaire no conocía esas fotografías que —sobre todo en los países anglosajones— buscaron un "suplemento de alma" mediante una sobrecarga sentimental tan vana como ingenua: se habría burlado de ellas, con razón, y habría planteado un nuevo argumento; por otra parte, no podía adivinar la asombrosa fuerza de reacción de la pintura, que de Gauguin y Van Gogh a Maurice Denis, a Bonnard, a Matisse o a La Fresnaye, a Manessier o a Vieira da Silva, iba a multiplicar los acentos más "inmateriales".

Acaparada por un desarrollo científico que Baudelaire ya preveía, pero quizás sin medir su papel universal y fun-

damental, la fotografía siguió siendo durante mucho tiempo, en lo esencial, una técnica, madre de la mayoría de los descubrimientos. Su pretensión de ocupar un lugar entre las artes fue instigada por el coleccionismo estadounidense, cerca de cien años después de la vigorosa diatriba del poeta, y sostenida por una declarada especulación que los medios informativos lograron convertir en moda. En estos últimos años, los precios alcanzados en las galerías por algunas copias (es decir, por ejemplares múltiples) han sobrepasado con mucho los precios de los dibujos (únicos por naturaleza) e incluso de los cuadros... Pero esos precios en nada pueden modificar la condición misma de la fotografía.

Muy lejos de nosotros está la intención de hablar mal de la fotografía; la amamos desde la niñez, la empleamos cada día, le debemos más que a nada; siempre hemos estado fascinados por su maravillosa abundancia, por la manera discreta en que duplica la experiencia vivida, por la manera eficaz en que le agrega tantos instantes que no pudimos vivir y que la imagen termina por volver nuestros. Por nuestra parte, sería una tontería y una ingratitud el no hacer el encomio de la fotografía; pero no hay peor alabanza que la que resulta una falsedad, y hacer de ella un arte es cometer un error acerca de su naturaleza misma. Es querer otorgar a un invento reciente la categoría de una de las más antiguas formas de expresión de la humanidad.

Se habla de Nadar, de Atget, de Charles Nègre, ¡pero la fotografía es otra cosa! ¿Cómo olvidar que durante el siglo XX se ubicó en el cruce de la investigación científica y el cine, arte mayor, que son dos fuentes de producción literalmente prodigiosas? A esto hay que agregar la televisión, cuyas cintas están hasta ahora archivadas, pero que (podemos sospechar) habrán de ser explotadas algún día como copias

fotográficas. No hay un solo laboratorio o cámara que no funcione sin producir cada día gran cantidad de fotografías, con frecuencia de calidad igual o superior a las de los "fotógrafos de oficio". ¿Y qué decir de todos esos turistas, todas esas familias, todos esos niños que se pasean en el mundo entero con la cámara colgada al hombro? Durante los cien años de existencia del Tour de France, ¿a cuántos cientos de miles de clichés dio lugar esta sola manifestación deportiva? En perspectiva, las destrucciones son mínimas, todo inventario es imposible, toda jerarquía inimaginable. Ahora bien, esta pavorosa cantidad condena desde el principio y a corto plazo cualquier especulación financiera.

Se ha puesto el acento en la antigüedad, la cual suponía una relativa rareza; pero los fotógrafos actuales desean, con justa razón, que se les tome en cuenta. ¿Hay que seleccionar por tema (paisaje, etnología o hecho histórico), o por país o según la impresión (cliché cuidado en un estudio o toma hecha durante un reportaje)? La fotografía es infinitamente más abundante y variada que el timbre postal. Los fotógrafos mismos han sentido esta inquietud y a veces han intentado introducir una separación entre la fotografía "utilitaria" y un tipo de fotografía más trabajada; pero la frontera resulta frágil y en ocasiones la jerarquía discutible. Y, desde el momento en que desaparece la fijación instantánea de lo real por medio del disparador mecánico, ¿se puede hablar aún de fotografía?[3] ¿Acaso esta última no corre el riesgo —sin

[3] Me parece que hoy en día, las posiciones siguen siendo con frecuencia poco claras. Así, Philippe Dagen, encargado de la crítica de arte del diario *Le Monde* (pero no de la crítica fotográfica), se muestra categórico en 1997: "Contra todos esos arcaísmos del pensamiento que se quiere considerar cada vez menos influyentes hoy en día, es necesario [...] afirmar, con el sentimiento de enunciar una evidencia, que es absurdo pretender relegar

por ello asimilarse completamente con el procedimiento artístico— de alejarse de su propia naturaleza y de acercarse al dibujo?

¿Y qué mente reaccionaria y reductora podría pretender definir lo que debe ser una de las más extraordinarias invenciones de todos los siglos? Dejémosla pues realizarse libre-

la fotografía y el cine a un rango subalterno". E insiste en el poder "expresionista" de la "imagen mecánica": "A lo largo de la Gran Guerra y del periodo entre las dos guerras mundiales, hasta la guerra de Vietnam, la fotografía demuestra que dice la verdad de la guerra, incluso mejor que la pintura, incluso mejor que el dibujo [...] Muestra hasta lo que no se puede mostrar" (Philippe Dagen, *La Haine de l'art, Grasset,* 1997, pp. 211-213).

Pero en 2002 esta certeza cedió ante la evidencia de la boga: "La fotografía es, desde hace un decenio, el instrumento que goza del favor general. Las galerías piden fotos. Los salones en los que se venden son prósperos, los coleccionistas ávidos y poco cuidadosos respecto a las condiciones de conservación de las copias..." En consecuencia, el señor Dagen, que entretanto seguramente leyó a Baudelaire (a quien cita explícitamente), recupera hasta los acentos proféticos del poeta: "Si la fotografía tiene alguna esperanza de no quedar abolida por esa trivialidad que la amenaza desde su invención, y cada vez con mayor gravedad, a medida que las técnicas se vuelven más sencillas y que los costos bajan, no es sino por la excepción de imágenes que su composición y su contenido distinguen del flujo indiferenciado de la realidad —en el entendido de que el extremo de la pornografía y el extremo de la necrofilia fueron alcanzados hace mucho tiempo, desde el principio, por así decirlo, y que no hay entonces nada qué buscar por ese lado, sino la repetición—" (Philippe Dagen, *L'Art impossible,* Grasset, 2002, pp. 65-67, 72 y 208-209). En cuanto a esas *imágenes excepcionales* capaces de salvar a la fotografía de la *trivialidad* y que nacerían de una reflexión sobre los medios propios de esta técnica "empleándola con economía —contrariando su tendencia natural, puesto que, por definición, la fotografía lo puede casi todo—" (*ibidem,* p. 209), la idea misma nos parece muy ingenua y sorprendente, viniendo de parte de alguien que había escrito: "Lo esencial es que el análisis sea incisivo, intempestivo, irrespetuoso y exacto. He aquí el arte francés..." ¿O estaría ya excluyendo, sin confesarlo explícitamente, a la fotografía del arte?

mente, fuera de toda especulación y de toda ambición ajena a su ámbito, y ella sabrá crear sus propias obras maestras.

c) *El problema del* Ready Made *y de las "instalaciones"*

Otra variedad de fabricación analógica apareció hace poco menos de un siglo con el nombre de *Ready Made* y se desarrolló, desde hace unos cincuenta años, con el nombre socarrón de *instalación*. Aquí, una vez más, no hay creación de forma alguna, pero tampoco hay reproducción: la obra nace de una simple desviación de su función.

La *Rueda de bicicleta* de Marcel Duchamp (1913), lo mismo que su *Urinario* (1916), nunca pretendieron otra cosa que cuestionar, precisamente, la categoría de la obra de arte. Por su lado, las *instalaciones* introdujeron en los museos pedazos de realidad bruta, más o menos abiertamente desviados de su función utilitaria, desviación ésta que puede ir muy lejos, marcada por el principio del absurdo, tan caro al surrealismo, o por el erotismo que transforma, a partir de ese momento, a todo visitante de museo en un *voyeurista*. Pero el objeto se impone en tanto que objeto por su propia evidencia, por el hecho mismo de que es una forma, una forma ajena a la creación del artista. Los nexos con el autor se limitan a una simple elección, por lo cual, pasada la primera sorpresa y descifrada la intención del autor, el hastío se apodera del espectador. Cabe señalar que ninguna *instalación* se ha vuelto famosa, ni ha encumbrado al que la puso en escena.

d) *El rechazo del gesto*

Por otro lado, hemos dicho que es conveniente separar la forma y *el gesto*. Se han escrito sobre este punto numerosos textos desprovistos del menor sentido. Ciertamente, el artista puede desear dejar la huella de su gesto en la forma que ha creado; una serie de pintores se apegaron a ello, desde el Tintoretto y Fragonard hasta Boldini o Mathieu; pero esto se ha hecho reduciendo el tiempo del gesto al recuerdo del gesto, inscrito dentro de la forma y, por tanto, sustraído de todo devenir. En sí misma, la forma es por naturaleza profundamente diferente del gesto.

No podemos entonces englobar dentro del arte al *happening*, esa especie de acción colectiva que sólo duró lo que dura una moda, para después derivar hacia el pretendido *body art*, que es una variedad sangrienta, a menudo mezclada con la provocación erótica o sacrílega, o hacia el pretendido *arte gestual*, que se mantiene aún gracias a bien planeadas subastas en que alternan las ceremonias mundanas y las prohibiciones oficiales. Exponer el propio cuerpo completamente desnudo en una jaula para perros, lacerarlo en público, beberse la propia sangre o masturbarse frente a los espectadores: todo eso es un juego bastante infantil con la afectividad más elemental: la emoción provocada por la sorpresa, el terror, el escándalo. Esas manifestaciones invitan, en ciertos casos, a reflexionar acerca de la danza y las diversas artes que utilizan los ritmos del cuerpo; pero más a menudo remiten a la actividad lúdica, que, a pesar de tantas afirmaciones baratas, sigue siendo profundamente distinta de la creación artística.

Aquí dudamos de agregar otra novedad, que tiene aún menos títulos que las precedentes para atribuirse el término

arte. Se trata del "video", tan en boga hoy en día. Técnicamente, el video es un derivado de la televisión y a la vez de los juegos informáticos; pero se distingue de ellos por una calidad muy artesanal y por un contenido cercano al *arte gestual,* aun cuando conserve prudentemente la comodidad que le otorga la virtualidad. Un gran número de esos "videos" son, por lo demás, obras de damas. La inspiración, con frecuencia abstrusa, apela a los viejos recuerdos del surrealismo, gustosamente condimentados con secuencias pornográficas. Las "galerías de arte" han comenzado a introducir estos nuevos productos en el juego especulativo, al parecer con jugosos márgenes de ganancia.

e) *El rechazo del concepto*

Ante todo, la forma es distinta del *concepto*. Kant ya había separado el concepto del placer estético. La forma creada por el artista es de una naturaleza compleja, aun cuando se reduzca a un simple motivo. Ciertamente la forma puede rodearse de todo un halo de conceptos, pero, en sí misma, no es concepto; y en su globalidad se presenta, repitámoslo, como irreductible a la explicitación discursiva. A partir de allí la noción de *arte conceptual* resulta un contrasentido, como lo sería la noción de forma sin forma. Por grande que haya podido ser el esfuerzo imaginativo (que por lo general parece haber sido bastante limitado…), nos encontramos, una vez más, en un terreno distinto del de la creación artística.

Aquí cabe agregar que sería en sí misma inválida toda historia del arte que pretendiera dar cuenta de la creación artística a través del puro discurso, por más elaborado que éste fuera. Esto explica el hecho de que el verdadero auge de

la historia del arte date del momento en el que se popularizó la fotografía en colores a bajo precio (otro motivo de gratitud para con la fotografía…). Pero éste es un problema metodológico en el que nos ocuparemos posteriormente.

IV. EL ARTE COMO RELACIÓN
DE LA FORMA Y LA SIGNIFICACIÓN

AL CONDUCIRNOS a la idea fundamental de que el arte es la creación de una forma que se significa a sí misma, la reducción nos situó en el corazón mismo del problema, y también nos constriñó a separar una serie de actividades que son de naturaleza ajena al arte y que piden que se les trate por separado y de manera diferente. Pero, al decir que el arte consiste en la creación de formas inéditas por el hombre, ¿hemos ido lo bastante lejos?

El artista no es el único que introduce formas en la experiencia humana, pues el hombre crea por naturaleza; eso es lo que declara bastante bien la expresión *homo faber*. También el animal crea: el pájaro crea su nido, la araña su tela, el castor verdaderos pueblos. Lo propio del hombre es no conformarse con sus miembros y dientes, sino dotarse con útiles cada vez más complejos, los cuales le permiten fabricar, en un segundo grado, hachas, picas, cuchillos, cántaros, platos, casas, estatuas… con lo que se rodea de formas cada vez más complejas. ¿A partir de qué momento el *homo faber* deviene artista? Nuevamente, la respuesta no debe buscarse del lado de la historia (o, más exactamente, en este caso, de la prehistoria y de la protohistoria), que no nos la darán jamás, puesto que no pertenece a su orden.

1. El arte como diálogo

Se ve claramente que toda creación de formas artísticas supone la existencia de un interlocutor, así como la idea de una relación directa con él. Por bella que sea, una meditación interior no es una creación artística; el arte comienza allí donde algo se expresa *para el otro,* aun si el otro es desconocido, si se le supone en un futuro cercano o lejano e incluso, como sucede con frecuencia, cuando se trata de un interlocutor póstumo. El artista sólo aparece con su primera obra y podría incluso decirse que sólo aparece con la primera mirada que otro posa en su obra. Ciertamente, una vez más esta precisión es trivial; pero sus consecuencias resultan capitales.

Dicha observación invita a rechazar la imagen, implantada por dos siglos de romanticismo, de un arte que sería la expresión irresistible de un genio solitario y siempre mal apreciado. El artista nunca es más que aquello que ha realizado, aunque se trate de un simple dibujo.

Pero, como consecuencia de lo anterior, una historia del arte que quisiera interesarse solamente en el creador resultaría tan falsa como anticuada. El diálogo implica dos términos, así como un juego complejo de relaciones entre ellos. Todo lo relativo al interlocutor del artista y a la recepción de sus obras es esencial para el conocimiento del arte, y no se puede hablar con probidad de historia de la creación sin considerar el inmenso terreno de investigación que hay allí.

En segundo lugar, decir que no hay creación de arte sin intención de diálogo es reafirmar que, por naturaleza, la obra de arte está cargada de significación. Es evidente que ese lenguaje no es de ninguna manera conceptual, pues el

interlocutor no encontrará nada más que formas expresándose en el lenguaje de las formas. Retomemos una vez más la frase de Focillon: el artista es aquel que crea *formas que se significan a sí mismas*. Pretender que lo propio de la forma artística es su gratuidad no es sino jugar burdamente con las palabras. ¿Acaso quiere esto decir que una cazuela es útil mientras que un Gauguin no lo es? Cierto que aquélla es necesaria para la vida cotidiana, como un cuchillo o un abrigo; pero ello no implica que el cuadro esté desprovisto de una necesidad interna y de un contenido expresivo. El reducir el arte a la diversión corresponde a un punto de vista sociológico que hace de la pintura o de la escultura descendientes de la fiesta tribal. Por el contrario, la voluntad de significar está en el centro mismo de la creación artística.

Al no concebirlo claramente, muchos artistas de las tendencias llamadas "contemporáneas", a menudo bajo el influjo del surrealismo, se conforman con la sorpresa y con el *gadget* más vacío; y, al hacerlo, se excluyen del *Wesen der Kunst,* aun cuando en ocasiones ocupan los lugares más visibles. En ello radica precisamente el riesgo inherente a toda vocación de artista. La calidad de artista sigue siendo prestigiosa; si aquel que pretende acceder a ella a fin de cuentas sólo tiene futilidades o nada qué decir, cualquiera que sea su éxito, no es sino un impostor y no merece más que desprecio.

2. EL ARTE COMO JERARQUÍA

Por otra parte, desde el momento en el que hay significación en las obras, no puede haber igualdad entre ellas, por lo que necesariamente se establece una jerarquía. Ésta no es una jerarquía de los géneros, sino de las formas creadas por

el artista, la cual varía en función de la intensidad y riqueza de las significaciones contenidas en ellas; y éstas, a su vez, no siempre corresponden a aquello que el artista concebía o pretendía concebir. Al ser malentendida, con frecuencia esta jerarquía ha creado malestar; pero todos los esfuerzos por expulsarla del terreno artístico han fracasado, ya que no es atribuida desde el exterior a obras de igual mérito, sino que refleja la diversidad misma de las significaciones. A la inversa, todo esfuerzo por fijar esta jerarquía definitivamente parece irrisorio. Aun si la obra permanece relativamente estable, el interlocutor cambia con los años, con los siglos, y las significaciones son mejor o peor captadas, y ésa es precisamente una de las tareas del historiador del arte: esclarecerlas y mantener vivo el diálogo.

Llegados a este estadio del análisis, nos unimos a la breve fórmula que Paul Valéry dejó en sus *Cuadernos*: "El arte como relación de lo formal y de lo significativo".[1] Estas pocas palabras parecen entrar en contradicción con el pensamiento de su amigo Henri Focillon; pero llaman la atención hacia el delicado problema de la *relación* entre forma y significación. ¿Acaso el problema se resuelve completamente afirmando que *la forma se significa a sí misma*? En nuestro afán por cerner e implementar pronto, mediante la reducción *das Wesen der Kunst*, ¿no habremos desatendido la aclaración de ciertos procesos? ¿Y acaso no es del lado de la significación de la obra de arte donde podrían subsistir algunas inquietudes?

Sin embargo, no abandonemos el método escogido y acerquémonos una vez más a las cosas mismas, permane-

[1] Paul Valéry, *Cahiers,* tomo segundo (1900-1902), p. 276. Parece que es más bien a partir de reflexiones sobre la música como Valéry llega a este problema.

ciendo abiertos a los datos sensibles de la experiencia. Esta actitud nos será más necesaria que nunca, ya que en el terreno de la significación de la obra de arte nos encontraremos, cierto es, frente a múltiples reflexiones fragmentarias y contradictorias, pero también frente a un conjunto de principios organizados en una verdadera doctrina, tendiente a definir la tarea del historiador del arte: *la iconología.* Algunos llegaron, incluso, a pensar que dicho estudio de la significación de la obra de arte podía conducir a considerar de manera distinta la naturaleza misma del arte. Veremos que no es así.

3. EL PROBLEMA DE LA ICONOLOGÍA

Erwin Panofsky (1892-1968) nació en Hannover y comenzó su carrera de historiador del arte en Hamburgo; allí cayó bajo la influencia de Aby Warburg, personaje muy próspero y apasionado por la historia del arte que había organizado en dicha ciudad un verdadero instituto de investigaciones. Expulsado de la Universidad de Hamburgo por ser judío, Panofsky se instaló en 1933 en los Estados Unidos, donde realizó una carrera universitaria particularmente brillante en Nueva York y después en el Institute for Advanced Studies de Princeton. Sus escritos sirvieron de modelo a innumerables discípulos, sobre todo en Estados Unidos y en los países anglosajones o germánicos —mientras que en Italia, Francia y España permanecían claramente al margen.

Su sistema de exégesis reposa sobre la distinción de tres niveles en la significación de las obras de arte. La significación primaria consiste en una simple descripción, que el propio Panofsky llama *preiconográfica:* por ejemplo, un hombre armado con una lanza cerca de un caballo alado y

de una mujer desnuda; es en ese nivel donde pueden intervenir los comentarios relativos al estilo. En segundo lugar viene la significación secundaria o iconográfica: se trata del tema de Perseo, a quien acompañan el caballo Pegaso y Andrómeda. En tercer lugar aparece la iconología propiamente dicha, la cual se pregunta por la significación intrínseca, o sea por el sentido que la representación puede adquirir en las condiciones históricas dadas. ¿Qué significa la elección de Perseo? ¿Un llamado a un libertador? ¿Un homenaje por la liberación de una ciudad? ¿La salvación del alma? Esta vez, una cultura, por muy rica que sea, no puede bastar. Es necesaria una vasta y muy compleja investigación, que vaya precedida por una "intuición sintética" y que desemboque en una verdadera re-creación de la obra.

Pero ¿es esta reconstrucción siempre objetiva? ¿Es posible abstraerse completamente de la propia *Weltanschauung*? El propio Panofsky se inquietó siempre por el nivel "científico" que se podía alcanzar, cualquiera que fuese el rigor implementado en la investigación histórica. ¿Acaso no agrega —aparentemente con una sonrisa mitad ambigua, mitad cómplice—, en una nota de 1955, donde explica y justifica su elección del término *iconología,* propuesto en situación de simetría con el de *iconografía:* "Reconozco de buena gana que existe el peligro de que la iconología se comporte no como la etnología por oposición a la etnografía, sino como la astrología por oposición a la astronomía…"?

Este tipo de análisis, perfeccionado desde 1939, sirvió de inspiración, sobre todo en los Estados Unidos, a cientos de artículos y libros. Con la perspectiva, se distinguen mejor sus defectos. Antes que nada, no concierne sino a una franja de la creación artística: aquella que comporta una "iconografía" suficientemente desarrollada. Panofsky mismo lo

notó: el paisaje, la naturaleza muerta e incluso el retrato escapan casi siempre de la iconología, y lo esencial del arte contemporáneo también. Por su parte, la escultura, fuera del dominio religioso, se reduce a una iconografía y una iconología muy pobres. La diferencia entre desnudos, incluso en ejemplos separados por siglos de distancia —Antigüedad, Renacimiento, Pradier, Maillol, Despiau—, se debe antes bien a matices plásticos: concepción de los volúmenes, de las superficies, de los juegos de luz; muchas veces no hay manera de ir más allá del primer nivel de análisis. La iconología atañe poco a la arquitectura y a las artes decorativas. Ahora bien, nuestra época no podría ya limitar el arte universal al periodo que va del siglo xv al xix y a las artes propiamente figurativas. En ese sentido, es lícito preguntarse incluso si el inmenso éxito de la iconología en Estados Unidos no está directamente relacionado con la gran pujanza del arte abstracto y del *minimal art,* como reacción más o menos consciente a la devaluación de la imagen y la deshumanización del arte. ¿No será que la iconología es un último avatar de la gran corriente romántica?

En segundo lugar, es inquietante comprobar que Panofsky jamás da cuenta de la calidad de la obra ni del placer estético. En ese punto, se contenta con remitir a la teoría de la *delectatio* de San Buenaventura y a los análisis de los filósofos alemanes de los años 1922-1923. La inmensa investigación histórica que preconiza tiende casi exclusivamente a extraer de la obra una significación general, que pueda integrarse en una muy vasta perspectiva de la historia del pensamiento. La obra no adquiere importancia sino como "síntoma". Panofsky lo dice francamente: lo que le interesa es poder encontrar en el arte "aquellos recuerdos que dan testimonio del hombre y que llegaron a nosotros en forma de obras de arte".

Esta actitud se precisó en 1940 en un texto esencial, "The History of Art as a Humanistic Discipline", publicado en una antología colectiva titulada precisamente *The Meaning of Humanities,*[2] en que Panofsky recuerda que el pasado nos atañe porque es más *real* que el presente, siempre fluido e indistinto: "Para captar la realidad, debemos desprendernos del presente". El historiador del arte tiene la misión de extraer esos "recuerdos testigos" y de revelar el sentido del testimonio, a lo cual agrega: "Si la civilización antropocéntrica del Renacimiento es suplantada, como parece ser, por una 'Edad Media hacia atrás' (una satanocracia en oposición a la teocracia medieval), entonces sólo subsistirá lo que puede servir a la dictadura de lo infrahumano". Aquí hemos de comprobar que nos acercamos a la actitud hegeliana, esta vez despojada de sus componentes metafísicos (o más bien místicos) y del resorte sospechoso de la dialéctica ternaria, aunque también de su entusiasmo lírico. Lo que queda es un pensamiento inquieto que, en el momento trágico de la guerra, se vuelve hacia el pasado. La obra de arte no es considerada por sí misma ni como presencia: la iconología, por el contrario, la remite a su pasado, o más bien al punto preciso del pasado que mejor puede ilustrar; así, la iconología tiene como consecuencia el hacer de la historia del arte una ciencia anexa a la *Geistesgeschichte.*

A partir de ahí, no debemos sorprendernos de que los trabajos personales de Panofsky tengan como objetivo extraer de la historia secuencias breves, en las que el cambio de significación permite aprehender el cambio de mentali-

[2] Erwin Panofsky, "The History of Art as a Humanistic Discipline", en *The Meaning of the Humanities,* antología publicada bajo la dirección del profesor T. M. Green, Princeton University Press, 1940, pp. 89-119.

dad. Investigaciones de una minuciosidad maravillosa y demostraciones brillantes desembocan con toda frecuencia en resultados muy pobres, a los que se hubiera llegado más fácilmente por medio del estudio de los escritos de la misma época. A veces, incluso, como en los ensayos sobre *Bacchus et Érigone* de Poussin o sobre el *Et in Arcadia ego* de Guerchin, los hechos y las conclusiones son tan estrechos que uno se pregunta si se les puede reconocer un valor testimonial. La iconología deriva rápidamente hacia una hermenéutica en la que el historiador del arte intenta sobre todo deslumbrar con una erudición que es una renovación de la escolástica medieval. Henri Focillon, quien había invitado a Panofsky a Borgoña y pasado algunos días en su compañía, lo presintió desde 1933: "A usted le habría agradado conocerlo", escribe a Georges Opesco. "Su extensa información, su vivacidad de espíritu, su encanto personal, lo hacen el más amable de los huéspedes. Quizás haya en él una pizca de singularidad, de oculto y de Cábala…" Panofsky mismo, con su fineza y lucidez, podría haber sido consciente de ello.

Contrariamente a lo que se ha repetido con frecuencia, su método está muy lejos de agotar toda la riqueza contenida en las obras que estudia. El principal reproche que podría hacérsele es, sin duda, que, siendo historiador, se detiene esencialmente en la parte discursiva de las significaciones y se niega a ver que una obra de arte, históricamente situada, sin duda conserva un resplandor presente y cuenta, ante todo, por su presencia. Trabaja sobre un documento y procede a hacer una autopsia erudita; lo que es propiamente el *arte* se queda sobre la mesa de operaciones.

4. De las significaciones discursivas a las significaciones no conceptuales

Debemos entonces volver a la idea clave de que *la forma se significa a sí misma* y darle toda su fuerza. Una vez que el discurso iconológico se ha agotado, algo permanece que separa el *San Sebastián* de Georges de La Tour de los centenares de San Sebastián del siglo XVII, algo que no es relativo al testimonio histórico y que ninguna exégesis conceptual puede agotar, sino que aparece en el diálogo directo entre la obra y el "observador".

En el caso de la música, se reconoce que sus significaciones escapan de todo concepto, que la música *se* significa y que el discurso puede a lo sumo girar en torno a la obra, sin jamás alcanzar lo que es propiamente la música. Se puede recopilar mucha erudición alrededor de un fragmento de Charpentier o de Bach, pero ninguna palabra lo agotará y ni siquiera dará cuenta de él. ¿No habría que aceptar que es lo mismo en las artes plásticas? O casi lo mismo, ya que a menudo la obra de arte es un *mixto,* en el sentido platónico del término: su significación es impura o, más bien, el artista mismo se sirve de la impureza, mezclando las significaciones inmediatas y discursivas a las significaciones no conceptuales, lo que fácilmente nos engaña.

¿Dónde situar la dicha significación irreducible al discurso? De hecho, la obra de arte propone precisamente una lectura del mundo diferente de la del concepto y mucho más compleja. Quizás sea lo que Marcel Proust intentaba expresar cuando, en *El tiempo recobrado,* hablaba de

la diferencia cualitativa que existe en la manera en que el mundo se nos presenta, diferencia que, de no existir el arte, quedaría como secreto eterno de cada quien. Sólo por el arte podemos salir de nosotros, saber qué es lo que ve el otro de ese universo que no es el mismo que el nuestro y cuyos paisajes permanecerían para nosotros tan desconocidos como aquellos que puede haber en la Luna. Gracias al arte, en lugar de ver un solo mundo, el nuestro, lo vemos multiplicarse, y tenemos tantos mundos a nuestra disposición como artistas originales hay.[3]

Al lado del mundo de la acción y de la reflexión, así como de las estructuras generales que el concepto establece en él —estructuras ya infinitamente complejas y que toda nuestra vida estamos enriqueciendo y afinando—, el arte instaura en nuestra sensibilidad juegos de imágenes globales que nos permiten percibir trozos enteros de la realidad exterior y con aún mayor frecuencia interior, que de otro modo se nos escaparían.

Son imágenes de lo particular, y por tanto poco útiles para la acción, y en ese sentido se puede decir que el arte es *desinteresado;* pero su percepción devela a la conciencia un mundo de formas que la atañían sin que ella pudiera identificarlas, y en ese sentido se dice que el arte *instruye.* Percepción que concierne, pues, a nuestra relación con el mundo —el cuerpo, la naturaleza, el otro—, que modifica y diversifica esas relaciones, y de allí nace ese placer estético del que se habla tan a menudo sin poderlo explicar. Un niño que tiene por vez primera una escalera a su disposición comienza por subir por ella prudentemente, con ayuda de pies y

[3] Marcel Proust, *Le Temps retrouvé,* t. III, pp. 895-896.

manos, y por descender con aún mayor prudencia; se obsti-
na, sube y baja, recomienza diez veces, calcula los peligros,
verifica su equilibrio; si tiene al fin la impresión de que ya
no tiene por qué temer la caída, que no necesita la ayuda de
nadie, que *sabe* subir una escalera, su rostro resplandece
de pronto con un placer deslumbrante. Se llena de júbilo.
Ha experimentado un pedazo de mundo, ha conquistado
un saber.

Pareciera que el papel del arte es —*mutatis mutandis*—
del mismo orden. Acrecienta una experiencia, aporta un
saber que aún hacía falta, y ello de manera inexplicable,
pues no conceptual. El sentimiento de placer, e incluso de
belleza, está emparentado de cerca con el regocijo del niño.

Más o menos con esa conclusión se termina el ensayo de
Heidegger de los *Holzwege* consagrado a definir el "*Wesen
der Kunst*",[4] donde lamenta que, las más de las veces, la re-
flexión sobre la obra de arte considere a esta última como
objeto de placer y como un simple elemento de la experien-
cia *(Erlebnis)*. Incluso observa en esa actitud el origen de una
muy lenta pero segura muerte del arte *(das Element, in dem
die Kunst stirb)*. De hecho, el arte le parece ser, por lo con-
trario, lo que se acerca más a la verdad. En la obra de arte se
realiza el develamiento del ser *(Entbergung des Seienden)*.

Heidegger va aún más lejos: se arriesga a explicar la be-
lleza *(die Schönheit)*, a la que tantos otros filósofos han he-
cho alusión sin ir más allá de un vago discurso. Para él, se
manifiesta en el momento mismo en el que aparece la ver-
dad *(in das Sichereignis der Wahrheit)*, acompañando su de-
velamiento. No podríamos entonces buscarla en el agrado

[4] Martin Heidegger, *Holzwege*, i, "Der Ursprung des Kunstwerkes",
Francfort del Meno, Vittorio Klostermann, 1950, pp. 7-68. El texto data
de 1935-1936.

que nos causa la obra. La belleza sólo se confunde con la forma en la medida en la que dicha forma puede revelarse, súbitamente, como el ser mismo del ente *(als die Seiendheit das Seienden).*

De esta manera, Heidegger retoma —despojándolo de sus mitos— el pensamiento antiguo que confundía lo Bello y lo Verdadero. ¿No estamos aquí frente a una intuición esencial, capaz de ofrecernos la definición misma del arte? Probablemente no sea puro azar el que, partiendo de preocupaciones tan diferentes y siguiendo caminos tan alejados, espíritus tales como Focillon, Proust o Heidegger lleguen a posiciones tan próximas...

Esta función metafísica del arte tiene consecuencias capitales en lo referente al método. Ciertamente, admitir que la obra de arte propone algo completamente distinto de un simple contenido intelectual no suprime las significaciones discursivas que se le pueden asociar; pero no sería posible limitar el comentario a las investigaciones psicológicas, biográficas, sociológicas o económicas, ni, como lo hicieron Hegel, la escuela de Viena o Panofsky, ponerlo al servicio exclusivo de la *Geistesgeschichte.* Aquí es importante realizar francamente un giro copernicano. La obra de arte debe ser situada de nuevo en el centro de nuestras preocupaciones, en su categoría de creación a la vez pasada y presente, de entidad de cuyas muy diversas significaciones no se puede hacer abstracción, pero que es imposible agotar por el discurso. No es posible que a propósito del arte haya querellas de método y todas las ilustraciones son válidas, a condición de que se reconozca el carácter de unidad inquebrantable, que es lo propio de la obra de arte.

SEGUNDA PARTE

LAS DOBLES COORDENADAS
DE LA OBRA DE ARTE

V. LA COMPLEJIDAD NATURAL
DE LA OBRA DE ARTE

TAL Y COMO la hemos definido, la obra de arte posee siempre una dimensión histórica y una dimensión geográfica. La obra de arte es un objeto presente que tiene un pasado; ella es *hic et nunc,* pero también es, al mismo tiempo, *illic et tunc.*

Esta doble naturaleza es un privilegio esencial que diferencia profundamente la obra de arte del hecho histórico, el cual, por su parte, pertenece completamente al pasado. Aun si ha dejado su huella en los archivos o en los monumentos, en tanto que hecho ya no tiene existencia alguna y debe ser enteramente reconstruido por el pensamiento, a partir de elementos que serán siempre más o menos incompletos y ambiguos. La batalla de Poitiers, el asesinato de Enrique IV, el caso Law, la revolución de 1830 son hechos demostrados, pero carentes de *presencia,* puesto que pertenecen completamente al pasado y no pueden ser evocados sin apelar a lo probable, a un margen imaginativo considerable y a deducciones extraídas de hechos posteriores. Es necesario insertarlos dentro del tejido de la historia. Por el contrario, la obra de arte está físicamente entre nosotros; tiene una historia, pero no es de naturaleza histórica, algo que los historiadores de la política, la economía o la sociedad, en general no logran comprender.

Tanto más cuanto que este privilegio no concierne a todas las artes al mismo grado. La creación literaria lo comparte: la *Divina comedia* es, al mismo tiempo, una obra del

siglo XIV y un "objeto" que ha llegado intacto hasta nosotros, de la misma manera que el *Moisés* de Miguel Ángel; aun las interpretaciones cambiantes de *Polyeucte* de Corneille o de la *Fedra* de Racine dejan el texto igual a sí mismo. Por lo contrario, la música sólo puede ser traída a nuestra presencia por un nuevo nacimiento —es la parte del intérprete, con frecuencia tan considerable—, y en el caso del ballet o de la ópera se amplía aún más el margen de la reconstrucción intelectual.

Por otra parte, la obra de arte está situada geográficamente; por nacimiento, siempre es material, lo cual, al combinarse con sus coordenadas históricas, no solamente define un *lugar de origen,* sino también un *medio,* con todos los elementos fácticos, sociales, económicos, religiosos y mentales que ese término implica, pero también con la presencia de esas secuencias formales que por comodidad llamamos motivos y estilos y que son aun más importantes en el acto de creación. La mayor parte de los cuadros de Philippe de Champaigne, nacido en Bruselas, fueron pintados en París, lo cual los sitúa en el medio característico de Richelieu, de Ana de Austria y de Port-Royal y en el estilo de la Regencia. Nada sería más absurdo que estudiarlos separados de ese contexto, como "siluetas recortadas"…

Además, la obra de arte pertenece a un lugar actual que determina su acceso. La catedral de Bourges está en Bourges. En lo referente a las estatuas y los cuadros, por el contrario, los cambios de lugar son frecuentes, lo cual puede modificar su resplandor. No es exagerado decir que las *Bodas de Caná* de Veronese, trasladadas de Venecia al Louvre, tuvieron un papel de gran importancia en la pintura francesa del siglo XIX y desde entonces son inseparables de las obras de Delacroix. El problema es muy distinto en lo rela-

tivo al hecho histórico, el cual sólo actúa en el interior de una secuencia breve y sólo tiene impacto a largo plazo si se transforma en *mito;* también en lo relativo a la obra literaria, cuyo nacimiento preciso importa menos que el perímetro del idioma; y aún más en lo referente a la música, puesto que su existencia depende esencialmente del intérprete o de la edición, aunque no tenga que enfrentar las barreras lingüísticas más que la pintura o la escultura...

Pero, al mismo tiempo que la obra de arte aparece necesariamente situada en el espacio y el tiempo, se presenta como universal y eterna. Sólo hay que ver las cohortes de visitantes llegados de todos los continentes que han venido a homenajear a la Gioconda en el Louvre; la mayoría ignora en qué país y en qué siglo fue pintado el cuadro, pues no son sus lazos con la Italia del Renacimiento —por lo demás muy complejos— los que seducen a ese público, sino más bien la ausencia de lazos, el aspecto universal y atemporal de esta figura. En ese sentido, se dice con frecuencia que una obra maestra carece de fecha o de lugar —aunque se siga precisando: "la iglesia de Marissel, cerca de Beauvais", o "un bar en el Folies-Bergère"—, lo cual implica simplemente que la proyección de las significaciones es lo bastante fuerte para no depender de la localización en el tiempo y el espacio.

Este preciso y complejo juego de coordenadas puede ser considerado constitutivo de la obra de arte y no se le puede separar del hecho de que la obra de arte es una creación que *se* significa a sí misma; y evidentemente concierne, en primer lugar, a su estudio, es decir a la historia del arte, por lo cual debe permanecer en el centro de las preocupaciones de dicha disciplina.

De paso, cabe señalar que consecuentemente la historia

del arte se encuentra en el extremo opuesto de las ciencias exactas, pues éstas intentan establecer leyes eternas y universales o, lo que es lo mismo, despojar precisamente a su objeto de estudio tanto del *hic et nunc* como del *illic et tunc*. Todo esfuerzo de la historia del arte por adoptar la actitud del matemático, del químico o del biólogo está condenado a un callejón sin salida…

VI. LA HISTORIA DEL ARTE Y EL TIEMPO

1. La constitución de estructuras lineales

Pareciera que en la mayoría de las civilizaciones, en un principio la obra de arte no estuvo asociada con el nombre de los artistas ni con ningún esquema histórico. Se hacen conjeturas acerca de la existencia temprana de objetos considerados sagrados, que sin duda no fueron, en su mayoría, creados por la mano del hombre o que en todo caso se suponía eran provenientes del cielo o de origen divino. ¿Qué contenía exactamente el Arca de la Alianza de los judíos en tiempos de Salomón? No es seguro que los objetos esculpidos o pintados que se han conservado bajo tierra y que nos brinda la prehistoria hayan tenido mucho que ver con esas "cosas santas", y por el momento sólo podemos hacer arriesgadas hipótesis sobre la psicología que rigió la elaboración de los grandes decorados que se pintaron en las grutas —es, pues, irritante ver que a menudo se les interpreta como se haría con las obras de Picasso. Probablemente el arte poco a poco se separó, partiendo de dichas obras, pero gracias a procesos complejos de los que no sabemos nada; de hecho, el papel más importante debió de corresponder a las esculturas y a las pinturas realizadas, no en las grutas, sino en los lugares construidos al aire libre en las grandes aglomeraciones, de los cuales no queda nada.

Se puede pensar que alrededor del año 3000 a.C., cuando se multiplican y difunden las primeras escrituras y el sig-

no comienza a adquirir un lugar esencial en la actividad humana, es cuando se esboza la creación propiamente artística. Por nuestra parte, consideramos el famoso cuchillo egipcio prehistórico llamado de Gebel el-Arak, conservado en el Louvre, al que se ha fechado alrededor de 3150 a.C., como la primera obra conocida que presenta ya no simples signos, figurativos o no, sino representaciones que *se significan a sí mismas*. No cabe duda de que es una obra muy apreciada. Pero no sabemos nada acerca de su origen exacto, ni si poseyó antaño un carácter sagrado, ni si nació rodeada de toda la producción de un taller local.

Parece que fue el pensamiento griego —pero en fecha relativamente tardía— el que elaboró una primera visión de conjunto de los inicios del arte, a partir de dos motivos que encontramos casi en todos los relatos que tratan de los comienzos: la intervención decisiva de un héroe mítico ("El primero en hacer…") y la rivalidad entre pueblos y ciudades. Hemos perdido, ¡ay!, los textos eruditos griegos, pero nos quedan ecos considerables de ellos en la *Historia natural* de Plinio el Antiguo. Los griegos rechazan, por supuesto, la pretensiosa idea de que la pintura haya nacido en Egipto seis mil años antes de llegar a tierras helénicas; si acaso reconocen que el dibujo al trazo haya sido inventado por "Filocles el Egipcio", a menos que no fuera él, sino "Cleantes de Corinto"…

Después de este debate sobre los orígenes, tenemos un cuadro del arte griego que introduce en la historia del arte, y por largo tiempo, otros dos motivos: el de un progreso constante y el del papel personal de los grandes artistas. El primero, aunque disguste a algunos de nuestros contemporáneos, traducía una impresión normal y de sentido común; el segundo reflejaba el prestigio adquirido por las artes en el

mundo helénico. Plinio, siguiendo sus fuentes, distingue una primera manera, que se limitaba a dibujar los contornos al trazo, agregando después más trazos al interior, a la que sucede una segunda manera con colores aislados, llamada monocroma. A partir de ahí, pasamos a las pinturas que representan personajes solos, y después personajes en diferentes posiciones, mirando de arriba abajo o hacia atrás, en lo que se distinguió Quimón de Cleones, quien "marcó las coyunturas de los miembros, resaltó las venas y también descubrió el arte de plegar y arrugar las vestiduras". Por su parte, Bularque de Éfeso supo representar escenas complejas como la *Batalla de los Magnetes*. Vendrán en seguida todas las conquistas del arte relativas a la expresión de las pasiones, en lo cual triunfa Polignoto de Tasos (hacia 470-440) con su *Iliupersis* y su *Nekya* de Delfos, descritos por Pausanias, y las que conciernen a los efectos de luz, incluidos los de las "noches". *Mutatis mutandis,* habría de ocurrir lo mismo a la escultura.

Ahora bien, como decíamos, desde entonces no sólo se atribuyó a las obras una fecha precisa y el nombre de su autor, sino que también se comenzó a relatar la vida pública o privada de este último. No ignoramos los amores de Polignoto con la bella Elpikiné, hermana de Cimón, a quienes hace alusión Plutarco. Por otra parte se esboza la idea de un estilo que corresponde a la manera peculiar de cada artista, así como la intuición, que se tiene desde la Antigüedad de manera explícita, de un progreso que ligaría un estilo con el siguiente. Temistios preguntaba: "¿No contribuyó Apeles con nada nuevo?" A lo que Plinio responde: "Por sí solo, prácticamente aportó casi más que todos los otros juntos, sin hablar de los libros que publicó y que exponen su teoría…"

Estos cuantos motivos serán retomados por Vasari al fi-

jarse la enorme tarea de retrazar la historia de las artes en Italia. La primera edición de sus *Vidas,* que aparece en 1550, adopta la idea de una clasificación cronológica —que de suyo no se imponía— y obtiene una evolución que conduce de la rigidez bizantina a la expresión soberana de Miguel Ángel, con lo cual la simple crónica cede el paso a la idea de progreso. El tiempo no es un marco inerte donde insertar la vida de artistas más o menos dotados, más o menos inventivos, pues la sucesión de biografías da la impresión de que no puede sino conducir a una perfección cada vez más grande. ¡Y qué perfección! La misma que lleva de Cimabue a Rafael y al gran maestro Miguel Ángel, pintor de la Sixtina y escultor del *Moisés…*

Ya hemos dicho que, después de ese periodo de entusiasmo, el siglo XVII así como el XVIII pretenden ser momentos de equilibrio y conciliación; la idea de progreso pierde mucha fuerza, y sobre todo su carácter evidente, en cuanto no concierne ya a la imitación de lo real sino a la expresión de las pasiones. Para un Guido Reni, un Dominiquín, un Poussin, un Boucher o un Tiépolo, sería imposible afirmar que el tiempo se experimenta como algo positivo por naturaleza. Cuando el porvenir de la pintura se apoya en las "bellas ideas", es decir en la inspiración de la generación que asciende, ¿está siempre bien asegurado? Como síntoma característico, vemos siempre surgir dudas e inquietudes. En agosto de 1655, Nicolas Poussin, quien sin embargo reside en Roma, confía al abate Fouquet "que ya no había persona en la pintura que fuese tolerable y que él ni siquiera veía a alguien en camino y que ese arte iba a caer de un solo golpe". Frase de desilusión que deja entrever el inmenso orgullo del pintor, pero cuyo equivalente puede encontrarse en diferentes épocas. Hasta ahora ese pesimismo siem-

pre ha sido desmentido por los hechos; pero nos recuerda que, a pesar de las leyendas, los artistas de aquel tiempo no se sentían en absoluto "llevados por su siglo"…

2. El tiempo del arte como duración y destino

La asombrosa originalidad de Hegel consiste en haber retomado, a principios del siglo XIX, de Plinio el Antiguo y Vasari, la noción de progreso. Pero esta vez, Hegel interioriza de alguna manera el tiempo del arte, lo concibe como duración y destino, lo introduce en el corazón mismo de la inspiración creadora como el motor vivo de su dialéctica. Henos aquí lejos de un tiempo-calendario o de un tiempo-clasificación: autoritario, el tiempo se confunde con la historia misma.

Hemos evocado antes el sistema hegeliano y no volveremos a él. Señalemos tan sólo que Hegel evidentemente sólo puede obtener esa dialéctica por intuición, a partir de las obras que le son conocidas, y nos pide aceptar sus postulados. El primero de ellos es que su descripción alcanza la esencia misma de la obra, lo cual en materia de creación artística es excepcional. El segundo es que el conjunto de esas descripciones no corresponde a un juego de oratoria sobrepuesto arbitrariamente a una realidad más o menos rebelde, sino a una dialéctica que rige la continuidad del arte. Y el último es la legitimación de ese *Espíritu,* observado primeramente como el *Absoluto sujeto* y que después debemos reencontrar al final como *Espíritu absoluto.* La idea de un tiempo que conduce de una tara original a la redención de la humanidad —aun cuando se opone a la religión— siempre resulta tener un origen religioso.

Pero ello no nos impide comprobar su inmenso éxito. Esa inspiración mística —*mutatis mutandi*— fue retenida por la teoría marxista, que se contentó con transformarla en dialéctica materialista. En adelante, ya no se trataba del *Espíritu,* sino de la felicidad humana que se anunciaba en el horizonte; las imágenes cambiaban, pero el tiempo seguía siendo concebido como motor del progreso —el "viento de la historia"—. Todo lo que no era juzgado acorde con ese progreso tenía que ser eliminado: en el pasado, gracias a la reescritura de la historia; en el presente, donde la palabra debía corresponder exclusivamente a la "vanguardia". El carácter selectivo del tiempo continuo aparece aún más directamente aquí que en Hegel.

En la práctica esta noción de un tiempo que es "duración", que se dirige hacia un futuro misterioso, pero inevitable puesto que fue fijado desde un principio y gustosamente presentado bajo especies "radiantes", parece haber prevalecido prácticamente en toda la reflexión acerca de la historia del arte a partir del siglo XIX. La vemos dirigir el plan de todas las grandes historias universales, jugar un papel en las selecciones que hacemos de obras del pasado —sobre todo en las del siglo XIX— así como en la organización de nuestros museos, en donde los curadores suelen hacer grandes esfuerzos por manifestar el paso de las obras "arcaicas" a las obras recientes. Se invoca la misma noción de continuidad para justificar la producción "artística" de nuestro tiempo, y podemos pensar que incluso influye en la actitud psicológica misma del creador de hoy. Evidentemente, esa noción es cómoda y muy "pedagógica", pero ¿corresponde verdaderamente a los datos de la historia? ¿Corresponde a la experiencia íntima de ese creador?

3. La transición hacia un tiempo
discontinuo y abierto

De hecho, liberada de las secuelas tenaces del pensamiento prelógico, la mente no percibe sino un tiempo discontinuo, hecho de instantes separados y que no comportan ninguna necesidad. Cada instante puede ser creador, cada instante puede contradecir al otro. La historia de la "larga duración" estuvo muy de moda hace poco, pero no logró borrar, y ni siquiera difuminar, el rol de las personalidades, de las decisiones, de las casualidades. Al contrario, hoy en día vemos multiplicarse las biografías, las monografías, las cuales dan al lector una impresión de acercarse a la verdad, inquietándolo retrospectivamente acerca de los "trucos" que hubo que realizar para obtener del pasado series homogéneas y generalidades. En la historia del arte, ¿podría hoy Wölfflin rescribir sus *Kunstgeschichtliche Grundbegriffe* de 1915,[1] sin ser duramente criticado por haber facilitado la implementación de sus *conceptos,* omitiendo desde un inicio todo el arte inglés y todo el arte francés (solamente aparece un cuadro de Boucher…)? Y el tomarlos en cuenta ¿no habría necesariamente enturbiado la bella geometría estricta del libro, e incluso llevado a reformular completamente la conclusión? La historia del arte ¿se presta a las grandes generalizaciones de ese tipo? Lo que era posible en la época de la primera

[1] Heinrich Wölfflin, *Kunstgeschichtliche Grundbegriffe, das Problem der Stilentwicklung in der neueren Kunst,* Munich, 1915; traducido al francés por C. y M. Raymond bajo el título *Principes fondamentaux de l'histoire de l'art. Le problème de l'évolution du style dans l'art moderne,* París, 1952. [En la edición española: *Conceptos fundamentales de la historia del arte,* Madrid, Espasa-Calpe, 1952.]

Guerra Mundial, a partir de un cuerpo de documentos aún reducido, ¿sería posible hoy día, cuando nuestra documentación no tiene límite?

Tratándose del artista, el acto de creación es por excelencia el surgimiento de lo inesperado; ese instante que, separado del precedente, instaura una nueva evidencia. Todo genio es ruptura y no se puede prever lo que tiene que decir, pues él mismo lo ignora. Peor aún: por él, el instante contradice frecuentemente la secuencia, de lo cual dan testimonio los borradores, los croquis y los dibujos. Sus batallas con las ideas y las formas fragmentan aún la continuidad de la decisión, que permanece suspendida hasta el último trazo.

Lo anterior no significa en absoluto que el tiempo del arte se reduzca a un polvo de instantes. Ese tiempo discontinuo no niega de ninguna manera la historia ni la historia del arte; en lugar de esa línea única, que a decir verdad sólo se distingue *a posteriori,* y tal como cada quien la ha formado ya en su cabeza, nos encontramos frente a la libertad imprescriptible del arte y del artista: esta vez se trata de un tiempo activo, eficaz, el cual, repitámoslo, no sigue un camino prefijado, pero deja tras de sí un camino trazado.

Es un tiempo que no invita al artista a considerarse como eslabón de una cadena, sino a medirse con toda la herencia, dado que cada punto del tiempo es igualmente susceptible de ser nuevo y creador. Un tiempo que renueva la historia del arte, proponiéndole un tiempo plural, diferente según los lugares y según los grandes lenguajes, con momentos de precipitación, lentitudes, regresos.

En consecuencia, a la obra de arte, que es creada, y, como ya hemos dicho, *illic et tunc,* debe restituírsele su plena temporalidad; el error está en fijarla en el interior de un sistema abstracto puramente conceptual. En cuanto a las es-

tructuras históricas, demasiado fácilmente reducidas a un esbozo lineal, no se les debe rechazar, ya que ello desarraigaría las obras y oscurecería las significaciones. Por lo contrario, aquéllas deben ser afinadas, para hacer que coincidan más estrechamente con la historia concreta. Las grandes líneas de la historia privilegiadas en las síntesis de los exégetas modernos no siempre fueron percibidas por los artistas del tiempo y no siempre influyeron en su psicología. Aquello que debemos tratar de despejar es la situación del artista, la historia que él percibió (la cual puede ser distinta de *nuestra* historia).

4. LA METAMORFOSIS DE LAS FORMAS

Pero ese regreso a las condiciones históricas no debe ser concebido como un retorno a Taine y a la omnipotencia del entorno; liberado de la abstracción hegeliana, el análisis deja entrever toda la importancia de la vida propia de las formas, señalada con tanta sensibilidad y profundidad por Henri Focillon en su libro de 1934.[2] Lo mejor que podemos hacer es retomar y resumir algunos de sus elementos esenciales.

Con demasiada frecuencia se recuerdan las seis páginas de la obra en las que Focillon expone no tanto sus ideas, sino más bien las de Déonna acerca de los estadios del arte (pp. 15 a 21): la época experimental, la época clásica, la época de los refinamientos, la época barroca. Yendo más allá, sus lecciones distinguen dos tipos de formas: el *ornamento* (el término de *motivo,* más neutro, sería sin duda más conveniente), que se define como una serie de formas

[2] *Op. cit.,* nota 1 del cap. III.

ligadas por una lógica interna, de tal modo que las variaciones históricas no afectan más que algunos aspectos de ellas, y por otra parte el *estilo,* "conjunto coherente de formas unidas por una conveniencia recíproca". Sobre todo, Focillon recuerda la doble ley que rige las formas plásticas en su relación con el tiempo: un *principio de gravedad* que tiende a "fijar la relación de las formas en un estilo" y un *principio de metamorfosis* que tiende a renovar perpetuamente esas formas, "a probar, a fijar y a deshacer sus relaciones". Y a todo aquello que pudiera restablecer un determinismo, Focillon opone la idea de *irregularidad,* que hace que por ejemplo varios estilos puedan "vivir simultáneamente", o desarrollarse de manera diferente "en los diversos ámbitos técnicos en los que se ejercen", y sobre todo la idea de *ruptura.* El genio crea lo inesperado, que es eficaz por sí mismo; a veces sorprende a los contemporáneos, o a veces no es reconocido sino después de un cierto tiempo, pero es capaz de modificar enteramente el curso de las cosas. Focillon no duda en hablar de la "energía revolucionaria de los inventores".

Es así como aparece una movilidad, aliada con ciertos juegos de dependencia, inmediatos o desfasados en el tiempo, en función de los cuales los análisis temporales generalmente utilizados se vuelven burdos. Cuando se considera la herencia universal en su conjunto, la idea de una línea única que, en razón de una lógica interna y preestablecida, une a un cierto número de obras elegidas, resulta un credo ingenuo. Hay que saber dejar de lado ese tipo de pensamiento, que ya no corresponde a los conocimientos actuales, y esforzarse más bien por poner en evidencia y descifrar diferentes tipos de secuencias. Muy frecuentemente, la obra de un artista ofrece una cierta unidad en la evolución de las formas (Rafael, Poussin, Delacroix), del mismo modo que

el arte de una escuela, en el sentido estrecho del término (los alumnos de Le Brun, el taller de David), o de un movimiento preciso (el romanticismo francés, los prerrafaelitas, Macchiaioli, Nabis...). La arquitectura en hierro o el japonismo, por ejemplo, constituyen en el arte francés y europeo secuencias casi autónomas...

a) La "desdramatización" de la historia del arte

Entre las conclusiones que la historia del arte debe sacar de esa problematización de la noción de tiempo, dos nos parecen de particular importancia, puesto que van en sentido inverso al de las tendencias que más se desarrollan en nuestros días.

A la primera daríamos de buena gana el término bastante bárbaro de *desdramatización* de la historia del arte. Poco a poco, y fuera de toda reflexión filosófica, hemos adquirido la costumbre de dividir aquélla en grandes periodos convencionales: románico, gótico, renacimiento (o clasicismo), manierismo, barroco (o rococó), romanticismo, realismo, impresionismo... A cada uno de esos periodos se le dotó rápidamente de una vida propia, de una realidad superior a los artistas como a los estilos particulares; aparecen pues como grandes entidades enemigas que se forman subrepticiamente, se desarrollan, "triunfan", para después envejecer, debilitarse y morir, no sin a veces resucitar en los *revivals,* una suerte de combate de sombras que con frecuencia oculta el nacimiento y el crecimiento de otros movimientos destinados a un bello porvenir... Las imágenes tomadas del ámbito biológico sobreabundan y con frecuencia son tomadas al pie de la letra.

De ahí nace una presentación animada y apta a marcar la imaginación; pero en realidad se trata de una conceptualización establecida, las más de las veces *a posteriori*. Los artistas del siglo XI jamás pensaron que eran "románicos", ni los del XIII que eran "góticos". En ocasiones resulta que unos arquitectos o pintores tuvieron el sentimiento de que innovaban, de que hacían que triunfara una nueva manera; pero en general esas entidades no fueron instauradas sino mucho después del deceso de los actores, y en general a partir de las críticas formuladas por sus sucesores para ridiculizarlos. "Gótico", "barroco", "rococó" fueron primero *nicknames*.

Incluso, en algunas ocasiones la invención es reciente, como en el caso de la revaloración del "manierismo" en tanto que corriente mayor de finales del siglo XVI, con dos famosos ensayos de Walter Friedläender, uno sobre el "estilo anticlásico" pronunciado como lección inaugural en la Universidad de Friburgo en 1914 y publicado en 1925 y el otro sobre el "estilo antimanierista", publicado en 1930, a lo cual se agregaron el *Der Manierismus* de Weisbach en 1919 y *El Greco und Manierismus* de Max Dvořák de 1920, o el *Gegenreformation une Manierismus* de Pevsner, publicado en 1925. En ese momento se trataba, sobre todo, de una discusión de historiadores del arte alemanes acerca del arte italiano. Fue después de la guerra mundial cuando el término ganó popularidad a nivel internacional. La segunda gran exposición organizada por el Consejo de Europa, inaugurada en 1955 en el Rijksmuseum de Ámsterdam, se titulaba *El triunfo del manierismo europeo: de Miguel Ángel al Greco*. La causa pareció ganada, en Francia, con la publicación de *El arte italiano* de André Chastel (1956), en Inglaterra, con John Shearman y su bello estudio sobre *Maniera as an Aesthetic Ideal* (1963), en Estados Unidos con Craig

Hugo Smyth y su artículo sobre *Manierism and Maniera* (1963). Esta última gran periodización hizo correr las plumas más ilustres de dos generaciones de historiadores del arte, pero su boga parece haber bajado mucho desde hace algún tiempo.

En un caso como éste, ¿se puede decir que la intervención del "manierismo" permitió descubrir una forma de arte hasta ahora despreciada excesivamente o que, por lo contrario, dotó de una justificación teórica a una expresión cuya calidad y atractivo ya se habían reconocido? Las dos cosas, indudablemente. Separar de la continuidad histórica una secuencia particular y concentrar la atención en ella no puede dejar de avanzar su conocimiento, con la condición, empero, de que se evite plantear falsos problemas.

Ahora bien, muy frecuentemente uno se pierde en esfuerzos vanos por hacer coincidir los conceptos con los siglos. ¿Qué no se ha escrito, por ejemplo, para reducir a la categoría de presentimiento los fenómenos "románticos" anteriores a 1800? De igual manera, se obstinan en hacer que todas las artes entren en el mismo esquema, siendo que es raro que la pintura, la escultura y la arquitectura avancen al mismo paso y siendo que los más bellos paralelismos resultan siempre inquietantes. Se intenta precisar los orígenes: el "nacimiento" del gótico dio lugar, entre 1871 y 1915, a querellas de eruditos que de hecho encubrían lo que era un amor propio nacional. Desearíamos también esclarecer cuáles son las razones de las revoluciones plásticas; Wölffin, sobre todo, intentó explicar por qué, a fines del siglo XVIII, desaparece la "visión barroca" y no encontró nada más que los excesos del jacobinismo francés... La historia del arte se pierde así en análisis en los que la erudición se encuentra súbitamente al servicio de la ficción.

Pues esas entidades no tienen consistencia por sí mismas y no son sino términos cómodos para designar campos de observación. No existe algo así como un "barroco": es frente a la continuidad y a la variedad del tejido barroco donde conviene situarse, aunque sea privilegiando algunas secuencias. Considerar las abstracciones como formas vivas sólo puede formar parte, una vez más, de la mentalidad primitiva; ahora bien, si una parte tan importante de la historia del arte está obsesionada por esta conceptualización, su enseñanza está tan frecuentemente desviada del contacto con las obras en provecho de consideraciones puramente intelectuales, que nos parece deseable desechar su utilización (excepto como términos de análisis, evidentemente) y volver a periodizaciones más neutras. Se trata incluso, a nuestros ojos, de la condición indispensable para recuperar una visión sana y simple de la realidad histórica.[3]

b) *La revisión del concepto de influencia*

Otra consecuencia debería referirse a la idea de *influencia,* la cual está directamente asociada a la obra de arte y no debe ser rechazada. Pero ¿no habría que afinar una noción que con demasiada facilidad se considera sencilla y de evidencia inmediata?

Por naturaleza, el artista es una sede de influencias. "Lo

[3] Posiblemente se objetará que esos grandes conceptos se han fijado en el lenguaje común y que incluso son utilizados en todos los países y, en consecuencia, que no podemos evitar su utilización. No es así. Hemos trabajado y publicado mucho sobre el siglo XVII y desde hace más de 40 años jamás hemos utilizado los términos "clásico" o "barroco", sino como cita o entre paréntesis. No parece que nadie se haya quejado.

que hace al artista —escribió André Malraux— es el haber sido afectado, en su adolescencia, más profundamente por el descubrimiento de las obras de arte que por el de las cosas que éstas representan y quizás simplemente por el de las cosas mismas".[4] El artista no crea por instinto ni por el solo deseo de imitar la naturaleza. Malraux pensaba sin duda en su experiencia personal: el poeta y el escritor tampoco nacen espontáneamente, sino del contacto con poemas y novelas escritos por otros. Asimismo, Malraux no dudaba en atacar los mitos, que ya existían en su época, acerca del arte de los niños, de los locos, de los "ingenuos"; el artista, decía él, no viene de su infancia, ni de sus emociones, sino "del conflicto con la madurez ajena". Detrás de él siempre está la presencia de artistas que le permiten crear para sí un lenguaje que da existencia y forma a una experiencia vivida profundamente, presencia que el historiador del arte puede ciertamente tratar de entrever.

Por desgracia, comúnmente observamos una manera de proceder considerablemente distinta. El historiador busca, cada vez más, descomponer al artista en un juego simplista y perentorio de influencias ejercidas por maestros y amigos, por lo que pronto la creación se reduce a un mosaico de préstamos. Ese tipo de análisis, que permite un prestigioso trabajo de erudición, es creíble cuando se apoya en informaciones positivas y precisas: aprendizaje en un taller, cuadernos de notas, de viaje, cohabitación de dos artistas debidamente comprobada, amistad corroborada por una larga correspondencia; pero, aun en ese caso, la pesquisa debe ser relativizada.

Los nexos de contigüidad inmediata no son siempre los

<hr />

[4] André Malraux, *Les voix du silence.* Tercera parte: la creación artística, 1951, p. 279.

más importantes. A veces, elementos simplemente entrevistos se imponen a modelos atentamente estudiados; al lado de los contactos directos, actúan también "las afinidades de espíritu relativas a las formas" (Henri Focillon),[5] las cuales designan "familias espirituales" que forman más allá de los tiempos y los lugares y que no por ello merecen menos atención de parte del historiador que los "talleres" o las "escuelas". El papel del museo, la importancia de la herencia nacional, accesible y con frecuencia familiar al artista, merecen que se les tome en cuenta. Por el contrario, las inmensas destrucciones no permiten estar nunca seguro de las filiaciones, particularmente en el caso de la arquitectura. Más que ningún otro, el análisis de las influencias demanda un espíritu muy crítico y el sentido preciso de las realidades.

¿Confesaremos que la lectura de algunos libros actuales nos conduciría incluso a desear que los historiadores hicieran de ellos un uso muy excepcional, siempre justificado por documentos y nunca reduccionista? Una semejanza no necesariamente remite a una fuente de inspiración. La identificación de las influencias, que atrae al historiador novicio como una pesquisa policiaca, lo desvía precisamente de aquello que debiera ser el centro de su investigación, a saber: los puntos de ruptura por los cuales el artista innova y resulta único. Insistimos en que Malraux tiene razón al decir que la vocación nace de un contacto con las obras de arte; pero después el artista se define sobre todo por sus rechazos, y el historiador debe saber renunciar a exhibir la extensión de sus propios conocimientos y abocarse, antes que nada, a esclarecer no aquello que confunde a un creador dado con los demás, sino lo que constituye su originalidad.

[5] *Op. cit.,* "Les formes dans l'esprit", pp. 75-76.

c) *Gravedades y rupturas*

Estas diversas observaciones deberían incitar a excluir de las consideraciones acerca del conjunto de la historia del arte las construcciones hegelianas y cualquier otra idea de tiempo continuo y vectorizado; nos conducirían, pues, a utilizar en el análisis un tiempo más cercano al tiempo de la experiencia que al tiempo del reloj. Cuando se estudia la vida del arte, las divisiones en meses, años, decenios, siglos, no pueden ser más que una cuadrícula de indicadores arbitrarios pero indispensables, como el que utilizan los arqueólogos en las excavaciones. En cuanto nos alejamos del ámbito de la realeza, las fechas mismas de los reinados no son necesariamente significativas. A la realidad del arte no puede corresponderle más que un tiempo a la vez plural y heterogéneo.

Creemos que aquí no hay que dudar en seguir, una vez más, el pensamiento de Henri Focillon. Retomemos la idea de una *gravedad* que tiende a fijar el juego de las formas tanto en la vida de los estilos como en el arte de los creadores, aun de los más grandes. Cuanto más fuerte es la expresión que han encontrado y les ofrece un lenguaje que corresponde a aquello que buscaban a tientas, más se arriesgan a quedarse en el ejercicio de dicho lenguaje. Ese mismo principio de *gravedad* aparece en la relación con la expresión de otros artistas. Un genio puede imponer a todo un grupo, en una época determinada, un juego de formas difícil de desplazar. En ciertos puntos focales, la riqueza de la herencia parece bloquear la invención, en el momento mismo en que la actividad sigue siendo intensa y que el nivel estético es más alto. Este fenómeno está asociado con todos los grandes estilos: a veces lentos en organizarse, repentinamente

perfeccionados, éstos parecen fijarse en un periodo de apogeo más o menos largo. De la misma manera, las grandes instituciones, el influjo de los profesores o la fama de los talleres introducen un principio de desaceleración…

Contrariamente, hay que dejar un lugar para aquello que Focillon llama el principio de *metamorfosis,* el cual tiende a deshacer las combinaciones de formas. Esta disgregación, que puede ser lenta y llegar a las adaptaciones más diversas, puede suscitar la germinación de estilos contradictorios y parecerse así a un momento de relativa riqueza; pero más eficaz es la *ruptura,* que introduce un cambio brusco en la forma. Se manifiesta particularmente en los periodos de aceleración, uno de cuyos motores esenciales lo constituye. Encontramos así momentos de la historia en los que el tiempo del arte se precipita de manera pasmosa: en Roma alrededor de 1500, de 1590-1626 y hacia 1770-1790, en París hacia 1630-1655, entre 1863 y 1913, etc. Es evidente que no se pueden comparar esos momentos con la vida apacible del arte que se observa incluso en focos importantes como la Florencia del siglo XVIII, o en los de Latinoamérica entre los siglos XVI y XVIII, en los que parece estar casi detenida… Y aun será necesario cuidarse de no confundir los periodos vacíos con las zonas aún inexploradas, como fue durante tanto tiempo el caso de la Roma de Caravaggio.

Así, sería ridículo intentar medir y comparar todos los tipos de ritmos que se cruzan; pero hay que tener conciencia de ese fenómeno que vuelve absurdo un corte temporal impuesto de manera completamente mecánica. Cuando se estudia la vida de un *motif,* ¿cómo no intentar esclarecer la expansión súbita, el hormiguear de las variantes, los tiempos muertos? Cuando alguien se aboca a seguir la evolución de un estilo, ¿cómo no tener en cuenta los fenómenos de

aceleración, imprevisibles y tan espectaculares? Y cuando se estudia la destrucción de un arte, como la del arte antiguo después de Adriano o la del arte occidental entre 1960 y hoy día, ¿cómo descuidar el juego temporal de los derrumbes y las resistencias?, ¿cómo no analizar a partir de un tiempo plural y heterogéneo?

d) *Hacia un análisis de las estructuras móviles*

Las observaciones precedentes no concuerdan con la mayoría de los esquemas instalados desde hace mucho en la historia del arte. No temamos decirlo de nuevo: a pesar del prestigio que con frecuencia han adquirido, a pesar incluso de los resultados que a veces han obtenido, esos esquemas no tienen nada de científico; perdura en ellos un pensamiento primitivo, teológico y reduccionista, que no parece notar nadie. ¿Cómo, con qué autoridad despojarse de ciertos hábitos mentales que no respetan los principios de objetividad, lógica y coherencia y cómo desechar ciertos hábitos de lenguaje que están en la base del problema?

Intentemos al menos proponer, después de tantas críticas, algunas sugerencias de método.

Una vez liberado el espíritu de los grandes conceptos temporales utilizados para segmentar el desenvolvimiento de la historia del arte, ¿cómo volver a encontrar articulaciones entre los hechos?

La primera manera de proceder es realizando un inventario de obras tan completo como sea posible. La historia exige una pluralidad de hechos y el problema de la cantidad cuenta. Hay pocas probabilidades de que algún esquema aparezca a partir de un número reducido —sin que sea una

idea preconcebida—; si se logra reunir cien cuadros de un artista, se empieza a percibir sin demasiada dificultad la evolución temporal de su obra y la multiplicidad de sus significaciones; si se observan entre cuatro y cinco mil lienzos del siglo XVII francés, las fechas designan articulaciones, y grupos se forman e instalan en el tiempo.

Es aquí donde surge uno de los grandes principios metodológicos a los que debe sujetarse el historiador del arte: el recuento. No debe contentarse con trabajar con algunos elementos seleccionados (lo cual hace a menudo), sino reunir el conjunto de las obras desaparecidas y más o menos conocidas por textos, copias, estampas y diversos testimonios, incluso en el caso de la arquitectura, en la que, bien utilizada, esta manera de proceder ha demostrado su gran importancia. Esa *historia total* está muy lejos de existir aun en los centros de investigación más ricos, y nunca verá su realización; simplemente hay que tender a establecerla. No se trata de soñar con una historia exhaustiva, pura utopía, sino de practicar una historia que intente medir con franqueza cuál es la extensión de sus lagunas, que intente colmar los huecos y que intente conservar en su proceder la conciencia de sus límites.

Lo propio del historiador del arte debe ser establecer una lectura histórica de los elementos reunidos. Aquí todos los sistemas son válidos. Puede resultar apasionante reconstituir la vida, con frecuencia muy larga, de un "motif"; aún más estudiar la carrera de un "artista", con los puntos de invención —es decir, de ruptura con los estilos que lo rodean— y los momentos en que se explota una cierta compatibilidad entre sí de las formas y en los que la riqueza de expresión llega a su plenitud. ¿Se puede ir más lejos y estudiar la evolución de un "estilo"? Sí, aunque no hay que partir de

algún concepto formado más o menos *a priori* para hacerlo coincidir con la producción de una época determinada, y no hay que olvidar nunca el componente geográfico, del cual hablaremos más adelante, ya que éste impone al estilo su propia gravedad y sus propias aceleraciones.

A partir de esas investigaciones, ¿debe el historiador esforzarse por encontrar nuevamente los nexos de la obra de arte y de la creación artística de su tiempo? Hace poco, y aún hoy en día, ése es el punto de partida de muchas investigaciones que se sitúan en la línea de Taine y de Hauser; si se quieren evitar los lugares comunes rescritos en el último estilo de moda, la investigación debe, también aquí, ser lúcida.

La unidad de la creación artística plantea problemas delicados. Por múltiples razones, el juego de formas del que dispone el artista no es el mismo en el mismo momento en todas las artes; así, la evocación de la naturaleza llega a su punto sublime en la pintura del siglo XVII (Claude, Poussin, La Hyre, Rembrandt, etc.), pero penetra sólo tímidamente en la novela y la poesía. Si bien hay a veces un encuentro entre las diferentes artes, la distorsión es fundamental, lo cual nos hace bastante escépticos en lo relativo a las aportaciones del arte a la historia del espíritu.

Por su parte, la inserción del artista en la sociedad debe ser tratada con prudencia. Pertenece a su época, en razón de su arraigo en la vida cotidiana así como de la demanda y la recepción que condicionan su actividad de creador; pero en gran medida la creación misma está regida por los medios plásticos de que dispone el artista. El papel del historiador del arte consistirá ante todo en esclarecer esa búsqueda más o menos larga que permitió al artista encontrar las formas que habrían de corresponder, ya sea a la acepta-

ción apasionada de su tiempo, ya sea a su rechazo; y podrá dejar a la historia social o de las mentalidades la tarea de escoger aquello que les interese: el aspecto por el cual el artista pertenece a su tiempo y se hace su intérprete, o el aspecto por el cual trasciende su época y representa la excepción absoluta.

VII. LA HISTORIA DEL ARTE Y EL LUGAR

1. La diversidad de los vínculos geográficos

Al hablar de arte, pensamos inmediatamente en su dimensión histórica, pero no podemos olvidar que aquél está ligado también a coordenadas geográficas, pasadas, en tanto la obra de arte es un objeto que tiene un pasado, y presentes, en tanto que ésta es también un objeto presente. Esta sujeción al lugar aproxima las obras de arte a la condición humana y explica en parte el hecho de que las dos hayan compartido con frecuencia las mismas vicisitudes. Antes como ahora, rara vez las grandes matanzas no estuvieron acompañadas de grandes destrucciones.

Sin embargo, aquí debemos distinguir los tres tipos de obras. La arquitectura (agreguemos las artes decorativas que la acompañan) está ligada a un único lugar desde su nacimiento hasta su desaparición. Repitámoslo: la catedral de Bourges está en Bourges. Su trasplante no es ni siquiera imaginable y, si por desgracia sucediera, no daría lugar sino a una semicopia: el edificio vive y muere donde ha nacido.

La escultura es muy distinta. En general, no está ligada directamente a un sitio, aunque siempre sea peligroso separarla de su ambiente primigenio, pero al no tratarse más que de un ambiente, la integridad de la obra perdura. Por otra parte, las más de las veces la escultura es *múltiple* y reviste diferentes estados, todos ellos susceptibles de constituir obras originales: el boceto, el yeso "original", el már-

mol, el bronce, los primeros tirajes, las fundiciones parcia-
les… En el caso de ciertos autores y de ciertas obras es im-
posible designar un lugar sin una investigación precedente.
¿Dónde se encuentra la *Flora* de Carpeaux? ¿Dónde está el
Pensador de Rodin? De hecho, el trabajo del escultor, com-
plejo y sumamente manual, excluye con frecuencia toda
acta de nacimiento demasiado precisa, lo cual no significa
la ausencia de coordenadas geográficas.

Éstas existen también para la pintura, evidentemente;
pero, fuera de la pintura decorativa o más o menos ligada a
un edificio, esa coordenada es solamente provisoria. Apenas
terminado, el cuadro se ve destinado a dejar el taller del pin-
tor y a vivir su vida propia, sin límites en el mundo. El *Triun-
fo de Neptuno,* pintado en Roma por Poussin, es enviado al
castillo de Richelieu en Poitou, después a París y de allí pasa
a San Petersburgo para finalmente ser conservado hoy en día
en Filadelfia. Y ésta no es más que una trayectoria sin peripe-
cias de gravedad —la más peligrosa de ellas es, en el trans-
curso de una etapa cualquiera, la pérdida de identidad—, lo
cual llegó a suceder incluso en el caso de Rafael. ¿Acaso su
Virgen de Loreto, pintada hacia 1511, no se consideró largo
tiempo perdida, siendo que se encontraba —por fortuna
excepcional— colgada en los cimacios del museo Condé en
Chantilly? Muchos artistas sufren por abandonar así a los
azares del destino obras que habían acariciado y consentido.
Por su parte, el historiador del arte olvida con demasiada
frecuencia que, contrariamente al edificio, construido en
función del medio, desde un inicio y por naturaleza el cua-
dro es pintado "para todos".

Entre la fecha de nacimiento de una obra y el momento
actual en que nuevamente es posible localizarla, corre un
periodo más o menos largo que constituye la vida de la

obra, y ése es por excelencia el terreno propio del historia-
dor, pues es allí donde puede multiplicar los hechos, diver-
sificar los esclarecimientos, reavivar las significaciones; es
allí también donde puede subrayar los nexos con la historia
general y de las mentalidades. El hecho de partir de hechos
sólidamente definidos en el espacio y que se prestan a com-
paraciones precisas es una razón de más para que se sienta a
sus anchas en tal terreno.

Así, antes de reflexionar acerca de la dimensión tempo-
ral de la obra de arte, el historiador se encuentra en contac-
to con su coordenada geográfica, a lo que a menudo se
muestra muy sensible. Como frecuentemente comienza por
el estudio del edificio, que puede brindarle documentos
seguros, el historiador extiende su interés a la escultura y la
pintura y se irrita un tanto por su movilidad. Por ello, en su
espíritu, se escandaliza ante todo desplazamiento, y pronto
ante la idea misma de *patrimonio*.

2. LOS VÍNCULOS GEOGRÁFICOS
Y LA NOCIÓN DE PATRIMONIO

Habitualmente se considera que estos conceptos fueron
fijados, al menos en lo que respecta a los tiempos moder-
nos, en la Italia de la época de Rafael: inquieto al ver des-
aparecer rápidamente todas las antigüedades que había en
Roma, el papa tomó medidas para prohibir su exportación.
Desde entonces, la noción se extendió a las diversas formas
de arte y a periodos recientes; pero hay que reconocer que
al correr de los años las leyes han cedido con frecuencia ante
el dinero. En la primera mitad del siglo xx aún se hablaba
mucho de patrimonio, pero prácticamente todo se compra-

ba, incluidos los edificios. Probablemente la terrible destrucción de la segunda Guerra Mundial, seguida después de 1945 por la exportación masiva de obras de arte con destino a los Estados Unidos y poco después a Japón, hizo que las autoridades terminaran por conmoverse. Italia decidió prohibir la salida de toda obra italiana; Alemania estableció una lista de "tesoros nacionales" que debían quedarse en territorio alemán; Inglaterra y Francia, preocupadas por no asfixiar el mercado del arte, se dotaron a sí mismas de legislaciones más flexibles, pero relativamente eficaces, y las autoridades internacionales, principalmente la UNESCO, velaron por el respeto a ciertas normas morales.

En ese sentido, se puede decir que en el último medio siglo se han logrado grandes progresos; pero ni siquiera es seguro que la noción misma de patrimonio haya sido claramente definida.

El problema casi no concierne a los edificios, pues allí se impone la geografía. El castillo o la iglesia pertenecen al país en el que se encuentran y a éste corresponde "administrar su patrimonio monumental"; y prácticamente, cualquiera que sea el Estado, las reglas son similares, al menos en Europa y en los países evolucionados.

En lo que respecta a las obras de arte, sobre todo las pinturas y esculturas, las ideas son menos claras. Acabamos de decir que por naturaleza no forman parte de ningún patrimonio y que los siglos las han repartido aparentemente al capricho. Hay cuadros italianos o franceses en cada rincón del mundo, sin que ello autorice a Francia o a Italia a hablar de expoliación, y ni siquiera a tener esa sensación; tal es la universalidad de esas artes.

No obstante, tanto Italia como Alemania pudieron pensar que un cierto equilibrio se rompería en caso de que la

hemorragia continuara, y que un día sería necesario ir a buscar en otros continentes las obras de los maestros italianos y alemanes; aunque un sentimiento de orgullo nacional se haya mezclado con ese temor, en sí la idea es justa y no podemos dejar de aprobarla.

Creemos, sin embargo, que está mejor fundada la posición de Francia o Inglaterra, que hasta ahora se han apegado a una concepción del arte más universal y consideran "tesoros nacionales" no solamente obras de arte inglesas o francesas, sino también obras de arte de todos los países. Las leyes fueron sistemáticamente dispuestas —en Francia sobre todo la reciente, relativa a la datación— para que tal o cual pintura flamenca o escultura austriaca fuese igualmente considerada patrimonio inglés o francés. Se trataba, fuera de todo chovinismo, de volver a la naturaleza profunda de esas artes y, en el momento mismo en el que se definía un patrimonio, de adecuarse a la ausencia de arraigo geográfico que les es propio.

a) *El esfuerzo de investigación geográfica*

Si pasamos del terreno de la práctica al de la reflexión intelectual, veremos que allí también la coordenada geográfica es más aún problemática que la temporal, la cual se plegaba a todas las especulaciones retrospectivas. Pero el arte constituye por excelencia un inmenso patrimonio universal. La imposibilidad de administrarlo de un solo golpe suscitó desde muy temprano, por parte del historiador del arte, un juego de cortes transversales en relación con las divisiones cronológicas. Esos cortes siguen rigiendo la historia del arte y son el reflejo de un largo pasado que la vida moderna y la mul-

tiplicidad de sus medios informativos e intercambios no han logrado borrar y ni siquiera modificar profundamente.

El mundo antiguo tuvo una estructura artística muy compleja, finalmente dominada por Atenas y Roma, pero ciertos centros como Alejandría parecen haber desempeñado un papel importante. Lo poco que queda de su literatura sobre arte —prácticamente los textos de Pausanias y de Plinio el Antiguo— no permiten restablecer una verdadera geografía artística de la cuenca mediterránea y del Medio Oriente; en cuanto al extraordinario florecimiento de lo que mucho más tarde se designará como "arte románico" o "arte gótico", no produjo en su tiempo ningún cronista.

El primero en establecer un cuadro de la creación artística de los tiempos modernos fue Vasari, cuyas *Vite* se publicaron en 1550. Nunca estará de más repetir que Vasari no había viajado y que desconocía toda la Europa de las catedrales. Instala el arte, arbitraria pero duraderamente, en un teatro triangular delimitado por Florencia, Roma y Venecia, demarcación geográfica que nunca habría de borrarse.

Sin embargo, provocó reacciones locales más o menos prontas en Italia: Malvasia en Bolonia (1678), Soprani en Génova (1674), De Dominici en Nápoles (1742), Tassi en Bérgamo (1793), etc. Las reivindicaciones fuera de Italia no fueron menos importantes: Karl van Mander (1604) y Cornelis de Bie (1661) en Flandes y Houbraken (1718) en Holanda. Se instalaba así una especie de pluralismo que yuxtaponía las diferentes evoluciones locales, de ordinario con un afán localista que excluía toda visión de conjunto.

Desde la segunda mitad del siglo XVII, tres autores reaccionan a esa fragmentación e intentan, no sin reclamar un lugar para su propio país, esbozar una visión realmente internacional, corriendo el riesgo de hacer pasar a segundo

plano la idea de un desarrollo unilineal del arte. En Francia se trata de André Félibien (1619-1695) y de su hijo Jean François (*ca.* 1658-1733) y en la Alemania de Joachim von Sandrart (1606-1688).

Las diez *Conferencias sobre la vida y obra de los más excelentes pintores antiguos y modernos* de André Félibien, publicadas de dos en dos entre 1666 y 1668, intentan trazar un panorama de la pintura europea desde los orígenes hasta nuestros días, aun cuando sólo las cuatro últimas sólo pudieron fundarse sobre informaciones personales. En la *Compilación histórica de la vida y obra de los más célebres arquitectos,* publicada en 1687, Jean-François Félibien opta por una exposición estrictamente cronológica, pero que se esfuerza por ser universal; evidentemente las más de las veces se ve obligado a escribir de "segunda mano", ¡pues su juventud y su escasa fortuna no le habían permitido hacer largos viajes! Pero glorifica las catedrales de Chartres o de Bourges y no olvida evocar a Estrasburgo, Westminster y Einsiedeln, las mezquitas de Fez y de Córdoba, sin olvidar Cuzco, en Perú. De la misma manera, la enorme *Teutsche Academie* de Sandrart, publicada en 1675, no debe engañarnos con su título: está dedicada a los artistas alemanes, pero su contenido pretende ser universal. En ella ocupan lugar importante los flamencos y los holandeses, lo mismo que italianos y franceses (sobre todo cuando el autor los conoció en Italia o logró conseguir sus grabados…).

Ese esfuerzo enciclopédico no tuvo secuencia. A las gruesas obras in-quarto de los Félibien y al in-folio de Sandrart, Roger de Piles (1635-1709) opondrá un verdadero "libro de bolsillo", el *Compendio de la vida de los pintores,* publicado en 1699. Gran viajero (gracias a su cargo diplomático, que lo hizo sensible a las diferencias de mentalidad entre

países), espíritu pragmático y pedagógico, resume (a partir de sus predecesores) lo esencial de lo que hay que saber de la pintura y clasifica sus breves notas en cinco rúbricas geográficas: pintores romanos y florentinos; venecianos; lombardos; alemanes y flamencos; y finalmente franceses. Esas categorías representan otros tantos "gustos nacionales", aunque la palabra "escuela" es utilizada en el subtítulo de la obra.

Semejante simplificación llegaba en el buen momento, dado que la considerable cantidad de materiales reunidos por sus predecesores ya no permitía orientarse con facilidad. Esta clasificación por "escuelas", correspondiente cada una a un "gusto" de pintura, ofrecía un esquema sencillo para las colecciones, que se iban multiplicando, y para los catálogos de ventas de arte, muy numerosos a partir de mediados del siglo XVIII. Algún día el *Compendio* habría de constituir un instrumento cómodo para las incautaciones revolucionarias y su redistribución, lo mismo que una guía para la disposición en los museos.

El desarrollo de estos últimos hubiera podido subrayar el carácter artificial de esta "distribución geográfica"; pero, por el contrario, el gran movimiento de los nacionalismos que habría de inflamar el siglo XIX lo adoptará con una facilidad acrecentada por el hecho de que el término "escuela" no comporta en sí mismo ningún criterio de orden estético (no así el caso del término "gusto"). Cada nación querrá tener su "escuela" propia, y de las cinco secciones de Roger de Piles —de las cuales tres eran de Italia— pronto se pasará a una cobertura total del mapa de Europa. Buen ejemplo de la influencia de las palabras sobre los hechos: los países ahora políticamente independientes exigirán que los artistas cultiven su diferencia y ésta terminará por justificar dicha

pretensión: desde el siglo XIX, habrá verdaderamente una escuela belga, una suiza, una escuela polaca…

Pero, a pesar de la creciente importancia del arte en todos los países y de la multiplicación de las exposiciones, su geografía se ha modificado poco durante un siglo. ¿Hay que culpar de eso a las tres guerras de 1870, 1914 y 1939 y a la larga partición de Europa por la "cortina de hierro", que impedía todo cuestionamiento y encerraba todos los nacionalismos? Incluso la abierta ofensiva emprendida por Nueva York hacia 1960 para afirmarse como "capital de las artes" en lugar de París aparece, a pesar de su éxito financiero, como un episodio caduco, poco adecuado al mundo de hoy.

b) *La noción de "escuela" nacional*

Es indudable que convivimos aún con la noción de escuela *nacional,* de arte *nacionales.* Pertenece a nuestro lenguaje de historiador del arte y modela la reflexión y la publicación del historiador. Se habla de un especialista de la "escuela española" o de la "escuela inglesa", se publican colecciones sobre la "escuela belga", la "escuela austriaca", la "escuela rusa"; está tan acreditada que a su vez es sostenida por una realidad histórica, positiva e intangible, y no por una comodidad de lenguaje más o menos artificial. Pero ¿es razonable continuar concibiendo el patrimonio universal por medio de un marco geográfico fijado por la historia política?

Hay que decir que, aquí, tres razones sólidas abogan en favor de la tradición.

Hemos visto que los libros del siglo XVIII —la época en que se formaron las colecciones y los museos— eran afectos a dicha distinción por escuelas; nuestros museos están más

o menos compuestos a partir de ella. En muchas ciudades, a través de toda Europa, la "escuela nacional" y las "escuelas extranjeras" poseen salas diferentes y están catalogadas por separado. En el propio Louvre, la Gran Galería es atribuida a la "escuela italiana", la vasta sala de los Estados a la "escuela española", la galería Mollien a la "escuela francesa", la galería Rívoli a las escuelas flamenca y holandesa, y salas particulares a las escuelas alemana, inglesa, belga, etc. Esa repartición geográfica tiene a su favor la claridad. El público la apoya. Recordamos aún que un día René Huyghe hizo el experimento de introducir en el Louvre, en la sala dedicada a Van Dyck (que pintó en Génova varios de sus más bellos retratos, pero que la tradición sitúa en la escuela flamenca), un excelente lienzo de Strozzi (pintor genovés contemporáneo), lo cual produjo un escándalo.

No podríamos decir que el público se equivoca del todo. La noción de escuela suele hacer énfasis en parentescos estilísticos muy difíciles de definir y que, sin embargo, son relevantes para el placer de los ojos. Ciertos cuadros españoles, por ejemplo, no toleran que se les rodee de cuadros italianos o franceses. Recientemente se colgaron muy cerca de las salas Corot del Louvre cuadros daneses y alemanes del siglo XIX particularmente refinados; esa proximidad (temible, es cierto) no los hacía resaltar; una vez reunidos en salas particulares recuperaron toda su sensibilidad y esplendor.

No nos apresuremos, pues, a modificar nuestros viejos museos, so pretexto de borrar los restos de nacionalismo o de concretar la unión europea, y no suprimamos esas afinidades geográficas por agrupaciones brutales, por fechas o temas, pues seguramente se perdería así algo esencial.

Pero el problema no es tan sencillo, ni en el nivel práctico ni en el teórico.

Aparentemente, repitámoslo, nada hay más cómodo que la noción de escuela, la cual permite hacer clasificaciones fáciles. Durero forma parte de la escuela alemana y Constable de la escuela inglesa. Y esas clasificaciones son indiscutibles: se puede probar que Durero nació en Nuremberg y Constable en East Bergholt. Pero a veces la historia viene a complicar la geografía, dado que las fronteras se mueven. Un pintor como Martin Schongauer, nacido en Colmar hacia 1430-1450, ¿debe ser catalogado como parte de la escuela francesa o de la alemana? Ludovic Brea, nacido hacia 1450 en Niza, ¿será adoptado por la escuela francesa por el simple hecho de que el condado de Niza fue anexado a Francia en 1860?

Y éstos son casos fáciles. El del gran ducado de Borgoña es de mucho mayor complejidad. Fue el escenario de las más grandes revoluciones artísticas de finales del siglo XIV y del XV, pero entonces se extendía de Dijon hasta Amberes; la brutal muerte del duque Carlos el Temerario en la batalla de Nancy interrumpió en su plenitud el ascenso político, económico y artístico de ese nuevo Estado, cuyas fronteras habrían de borrarse poco a poco. Una gran parte del legado fue "nacionalizado" por la Bélgica flamenca, mientras que Dijon y Borgoña se quedaron en Francia y fueron anexadas como también la herencia del duque de Berry. Por consiguiente, el análisis del arte europeo del siglo XV se queda completamente falseado por la división en dos "escuelas", que la erudición difícilmente logra sobrepasar.

El peligro que implica el término se ve aún más claramente en el caso de artistas que nacieron en un país e hicieron carrera en otro. Así, François de Nomé nace hacia 1593 en Metz, obispado dependiente del Sacro Imperio a pesar de estar bajo protección francesa; de unos nueve años viaja

a Roma, donde aprende a pintar, y hacia 1610 se va a establecer en Nápoles, en donde aparentemente se queda hasta su muerte. ¿Es en realidad posible catalogarlo dentro de la escuela francesa, como se ha hecho en ocasiones? El propio Claude Gellée, nacido en 1600 en Chamagne, en el territorio del obispado de Toul (donde al menos se hablaba francés), huérfano desde los doce años, aparece en Roma hacia 1613-1614, permanece en Nápoles entre 1619-1620, vuelve a Roma y no regresa a Lorena más que por un año, en 1625-1626; se reinstala en Roma en 1627 y al parecer no deja la ciudad hasta su muerte, en 1682. ¿Se tienen realmente razones para considerarlo, en todos los libros y catálogos, uno de los grandes maestros de la escuela francesa, o incluso de la escuela lorenesa?

Tal parece que lo mismo sucede con Valentin de Boullongne, bautizado en Colommiers-en-Brie el 3 de enero de 1591. Llega a Roma hacia 1612-1613 y hace allí toda su carrera de pintor hasta su muerte, en agosto de 1632, es decir, casi desde sus veinte hasta sus cuarenta y un años. ¿"Escuela francesa"? En cuanto a un Ribera, bautizado en 1591 en Játiva, en España, se le encuentra en 1619 en Roma, pero debe haber llegado a Italia hacia 1608-1609 y en 1611 ya se le ha pagado un cuadro pintado en Parma; se casa entre noviembre de 1616 y febrero de 1617 en Nápoles con la hija de un pintor siciliano y permanecerá en esta ciudad hasta su muerte en 1652. ¿"Escuela española"? El problema es aún más complejo con Nicolas Poussin. Esta vez se trata de uno de los pintores más importantes de todo el siglo XVII, el cual, desde que vivía, fue considerado el jefe de la "escuela francesa". Ni los italianos, ni los ingleses, ni los estadounidenses se han arriesgado nunca a clasificarlo dentro de la "escuela romana". Nosotros hemos escrito un largo prefacio

para evocar ese problema[1] y no vamos a repetirlo aquí. Allí mostrábamos en vivo la dificultad de utilizar el término *escuela,* consagrado por tres siglos de uso, pero que no corresponde a las exigencias modernas.

Aún más grave que la ambigüedad de los pintores cuya carrera se dividió en dos o más países nos parece el hecho de que esta noción de escuela nacional disuelve casi completamente esas articulaciones esenciales de la historia del arte que fueron los grandes centros internacionales y los momentos en que se elaboraron las corrientes más importantes. Pensemos en la Roma de Caravaggio hacia 1600-1625: todos los países confluyen en ella, italianos del norte, italianos del sur, españoles, franceses, flamencos, valones, alemanes… Es otro tipo de afluencia, predominantemente nórdica, pero muy mezclada, la que conoce la Roma de los *Bamboccianti,* hacia 1630-1650. Y es una nueva mezcla internacional la que forman en Roma a finales del siglo XVIII, entre 1775 y 1825, franceses (David, Drouais, Granet), suizos (Leopold Robert), alemanes (Angelica Kauffmann), ingleses y daneses (Thorvaldsen), e incluso estadounidenses…

Desde el siglo XVII París es una ciudad demasiado grande para que la presencia de extranjeros sea notoria, salvo que escojan algún lugar de los alrededores, como Barbizon en los años 1835-1860, o un barrio nuevo, como Montparnasse en el periodo de entreguerras. Es posible comprobar, en semejantes momentos, que la nacionalidad no reviste mucho sentido, que los estilos se asemejan y se cruzan, para desesperación de los "atribucionistas" actuales, que a menu-

[1] Jacques Thuillier, "Poussin, peintre français ou peintre Romain?", prefacio al catálogo de la exposición *Nicolas Poussin, 1594-1665,* Roma, Académie de France, Villa Medicis, 1977-1978, y Düsseldorf, Städtische Kunsthalle, 1978 (con una traducción al alemán).

do tienen terribles dificultades para decidir si se trata de un lienzo caravagesco de la escuela francesa o de la escuela española, de un bosquejo de Dupré o de un estudio de un bosque de Ladislas de Paal...

Otro inconveniente de las escuelas nacionales fundadas sobre el lugar de nacimiento es la tendencia a reducir al creador a su biografía, olvidando tanto su diálogo con el público como la resonancia de su obra en el desarrollo de la historia del arte. Al hacer de Poussin el gran maestro de la "escuela francesa", ¿no se le ha alejado con demasiada facilidad de la "escuela italiana"? Es lo que creyeron que debían hacer Rudolf Wittkower en su *Art and Architecture in Italy 1600-1700,* o Elis K. Waterhouse en su *Italian Baroque Painting,* los cuales apenas aluden a su presencia en Roma; el propio Waterhouse mismo trabajó sobre Poussin, y en ese libro lo declara "the greatest painter in Rome at his time", pero agregando "we can hardly include him in a history of Roman painting". Ahora bien, científicamente, ¿podemos excluir de un *medio* a un pintor que realizó en él lo esencial de su carrera, so pretexto de que la tradición lo sitúa en otra "escuela"?

Son evidentes las constricciones que la distribución por escuelas nacionales puede ejercer sobre las mejores cabezas. En casos menos flagrantes, puede simplemente disimular la verdad o incitar a plantear los problemas en falso. Hablar de "Picasso, escuela española" (ésa es la inscripción habitual en Estados Unidos en los carteles de los museos), haría olvidar fácilmente que durante una gran parte de su vida Picasso tuvo poca relación con la pintura española contemporánea y contactos muy reducidos con el público del otro lado de los Pirineos. Asimismo, la expresión "Van Gogh, escuela holandesa", hace pensar que su genio encontró en los Países

Bajos su alimento y su público, siendo así que, por el contrario, nace de una franca ruptura con ese medio. Y ¿acaso no se siente uno incómodo frente a la etiqueta "Vallotton, escuela suiza", que ciertamente esclarece ciertos aspectos de su inspiración, pero que invita a separarlo de los otros Nabís, e incluso a hacer de él un simple epígono?

c) *De la noción de escuela a la de foco*

En estos últimos decenios, diversos congresos sintieron los peligros de esas divisiones por escuelas nacionales y creyeron conveniente recurrir al término *centro*. Roma, ciertamente, pero también en otras épocas Amberes, Génova, Parma o Barbizon pudieron ser vistos como grandes *centros,* y convengamos en que la palabra no presenta los mismos inconvenientes que la palabra *escuela;* desgraciadamente, sugiere la de "periferia", que en historia del arte no tiene una significación precisa y que a su vez podría fácilmente introducir nociones peligrosas. Roma, repitámoslo, fue en varias ocasiones un gran "centro", pero no podríamos hablar de "producciones periféricas" a propósito de Simon Vouet o de Tournier, o a propósito de David o de Granet...

Creemos que el término más adecuado es el de *foco.* Sugestivo y al mismo tiempo bastante neutro, no implica ninguna connotación nacional y se refiere a entidades reales y no ficticias. No conlleva prejuicios acerca de dimensión alguna, a lo cual se agrega que elude ciertas circunstancias que no tienen mucha relación con la creación, como el nacimiento de Rubens en Siegen, Alemania, o de Nanteuil en Roma, o de Nicolas de Staël en San Petersburgo...

Pero esta palabra permite sobre todo hacer un análisis

geográfico plural, que puede moldearse por encima de los datos biográficos. Un artista, aun de los más importantes, y aun siendo un gran viajero, puede pertenecer a un solo foco. Tal es el caso, por ejemplo, del Bernini con Roma o de Rodin con París, puesto que, aun habiendo trabajado en Bruselas, ésta no fue para él un foco. Por el contrario, no dudaremos en afirmar que Nicolò dell'Abate pertenece al foco de Módena y al de Fontainebleau, Callot a los de Florencia y de Nancy, Jacques Stella a los de Florencia, Roma y París. Ya hemos aludido a Poussin. Este pintor formó su pensamiento y su estilo en París, pero a los treinta años se instaló en el corazón de Roma, donde permaneció hasta su muerte, aparte de un intermedio de veinte meses; por simple probidad debemos situarlo *tanto* en el foco parisiense *como* en el romano.

Podríamos considerar que ese paso de las escuelas nacionales a los focos no es, después de todo, sino una cuestión de vocabulario; pero el vocabulario dirige el pensamiento. Ahora ya casi no se ven libros titulados *La escuela italiana en el siglo XVI,* ni *La escuela francesa en el siglo XVII,* a menos que tengan propósitos esencialmente pedagógicos o comerciales. Al estudio de los focos se han orientado los trabajos más fecundos en los últimos años. Italia sólo tenía que seguir su propia tradición para apegarse a él: Bolonia, Módena, Brescia, Florencia, Génova, Turín, Nápoles, así exploradas en los momentos en que fueron focos especialmente fecundos. Pero la misma inquietud apareció en Bélgica (Lieja en el siglo XVII), en Francia (Lyon, Nancy, Estrasburgo, Ruán, Aix-en-Provence, Tolosa, Lille, Valenciennes, etc.). Esos estudios se han hecho con frecuencia sobre los grandes artistas que dieron a esos focos su brillo; también han aclarado el medio en su conjunto y renovado profun-

damente nuestras ideas sobre el arte de todas las épocas y de todas las técnicas.

d) *El problema de la universalidad del arte*

Estos resultados mismos conducen a preguntarse con franqueza: ¿se puede hablar de la universalidad del arte? ¿Se trata de una realidad primera o de un simple postulado?

Al preconizar el abandono de las escuelas nacionales y la adopción del término neutro de *foco,* tuvimos conciencia de correr un riesgo: el de una especie de parroquianismo llevado a escala mundial. Nuestra época ve cruzarse dos tendencias contrarias: una que tiende a insistir en los particularismos y a multiplicar las fronteras, las secesiones, las independencias; la otra, a acercar los países y a subrayar el aspecto comunitario. ¿Acaso el historiador del arte puede escapar de uno de los dilemas actuales más nefastos?

Precisamente, parece que no debiera dejarse encerrar en dicho dilema, ya que no le concierne. Si la obra de arte no es el simple reflejo de una situación histórica, sino una *forma que significa por sí misma,* se libra de tales vicisitudes.

Francia está bien situada para saberlo. Sus museos son internacionales por excelencia. Gracias a una tradición que data de Francisco I, pero que se desarrolló sobre todo en el siglo XVII, las colecciones "nacionales" se compusieron inicialmente de cuadros italianos o que llegaban de Italia; las obras francesas fueron, hasta la Revolución, un pequeño número. Es sorprendente el contraste con Italia y Holanda, países con tantos museos y tan poca pintura extranjera. El Louvre y el museo de Orsay pueden desmentir a quienes sostienen que Francia es un país fundamentalmente chovi-

nista. Sólo los museos ingleses y estadounidenses rivalizan con ellos en su apertura universal.

No se trata de una casualidad. En 1699, Roger de Piles había agregado a su *Compendio de la vida de los artistas* un texto breve titulado "De los diferentes gustos de las naciones", simple resumen que no aportaba nada nuevo; sin embargo, para ese originario del Nivernais, cuya actividad diplomática le había llevado a Venecia y Lisboa, a Alemania y Holanda, la idea de escuelas "nacionales" no correspondía en absoluto a un nacionalismo, sino más bien a un pluralismo. Su "gusto de las naciones" se opone a los imperativos del gusto, a secas, a la *Idea del pintor perfecto,* ampliamente desarrollada al comienzo del libro. Allí aparece la intuición de que los "gustos" se forman y se imponen geográficamente; Roger de Piles reconoce allí sobre todo "una idea de que las obras que se hacen o se ven en un país forman los espíritus de los que habitan en él";[2] en cierta manera, se trata de una herencia. Desde entonces muchos se han empeñado en desenredar los complejos elementos que definen la originalidad: la comunidad de lengua, la literatura culta y popular, las peripecias históricas que dejaron marcas particulares, y evidentemente la religión y el clima. Nadie puede negarlo. Un paisaje de la "escuela de Posilipo" difiere muy notablemente de un paisaje danés de la misma época; y, naturalmente, un paisaje japonés del siglo XVII está en las antípodas de una obra de Laurent de La Hyre o de Claude Lorrain; pero todos son igualmente abiertos.

Si hay un historiador del arte que esté libre de sospecha de nacionalismo obtuso, ése es André Chastel. Su cultura

[2] Roger de Piles, "Du goût, et de sa diversité, par rapport aux différentes nations", *Abrégé de la vie des peintres,* París, 1699, pp. 525-532.

abarcaba el mundo entero (el Extremo Oriente incluido) y ya hemos dicho que dedicó una parte de su vida a reorganizar el Comité Internacional de Historia del Arte. Siempre mostró una pasión profunda por el arte italiano, al grado de sentir la necesidad de regresar varias veces a Bolonia o a Roma, a sabiendas de estar condenado por la enfermedad; sin embargo, mientras escribía su *Arte francés,* que dejó inconcluso a su muerte (pero que fue objeto de una publicación parcial), asentó en el papel una serie de reflexiones sobre las continuidades propias del arte francés, tanto positivas como negativas, que guiaron su producción desde los orígenes hasta nuestros días. Esas páginas (o más bien esos breves párrafos), reunidas bajo el título de *Introducción a la historia del arte francés,*[3] van a contracorriente de todas las modas de la historia del arte actual y son admirables; allí se encuentra tanta sensibilidad discreta, tantas nociones justas matizadas por un no sé qué de severidad y ternura de alguien que sabe que va a morir, que esa "Introducción" debería ocupar un lugar entre las pequeñas obras maestras que, en un día de genio, firmaron un Diderot, un De Maistre y que son el honor de la prosa francesa. Comienzan por un panorama de las realidades físicas de Francia —el país, el paisaje— y terminan con un análisis de las mentalidades a través de la larga duración; revelan lo que se siente con tanta frecuencia frente a obras de arte francesas y que es tan difícil de expresar.

Ese ejemplo ilustre y tan cercano invita a la reflexión. El arte no se entrega fácilmente y no sonríe sino a aquellos que ya están preparados. Es necesaria una larga espera para que, fuera de todo concepto y toda literatura, se acla-

[3] André Chastel, *Introduction a l'histoire de l'art français,* París, Flammarion, 1993.

ren esos significados que son la recompensa final del arte. ¿No conviene escoger modestamente el breve dominio que sentimos al alcance de la mano? Dicho de otro modo, toda obra de arte verdadera es rica en significaciones hasta el infinito, pero el *receptor* sólo está listo para recibir una parte de los mensajes: aquellos a los cuales lo han preparado su propia sensibilidad y el mundo que lo rodea.

Los límites de la universalidad del arte no son los de la obra, sino los de aquel que se acerca a ella. Hay pocas posibilidades, si uno no es cristiano y creyente, de sentirse profundamente conmovido por un lienzo de Champaigne. Con aún mayor razón, si se es completamente ajeno a la cultura china, ¿será posible ir muy lejos en la comprensión de un paisaje de Guo Xi? Pero el problema está mal formulado. El inmenso mundo que es el arte universal no es sino un tesoro en potencia: aunque se hayan construido para él vastos y múltiples museos, sólo existe gracias a los mensajes recibidos por los visitantes. A cada quien le corresponde dirigirse a las obras, aun a sabiendas de que la respuesta puede ser desigual: perturbadora probablemente en un cuadro de Zurbarán, aunque ¿quién puede estar seguro de que un *luan* de Nara no le ofrecerá nunca sino el obstinado laberinto de su silencio?

POSFACIO

La mayor parte de las ideas expuestas en este libro fueron
materia de nuestros dos últimos cursos pronunciados en el
Collège de France, en 1996-1997. Quisiéramos concluir
veinte años de enseñanza en esa institución con estas refle-
xiones, que completaban las ideas bosquejadas en 1978, en
nuestra lección inaugural. Al principio, temimos las reac-
ciones de un público predispuesto por las ideas de moda,
pero nos sorprendió su atención, así como su interés en esos
problemas abstractos. Para darles las gracias nos decidimos
a publicar el presente volumen.

Sin embargo, no nos ocultábamos el hecho de que el li-
bro podría irritar a los "bienpensantes" de la historia del
arte, los más indulgentes de los cuales nos reprochan jugar a
los provocadores. ¡¿Qué?! ¡No considerar a la fotografía un
arte en todo punto análogo a la pintura? ¿No querer inter-
pretar las figuras prehistóricas de la misma manera que los
lienzos de Miró? ¿Remitir a la etnología las máscaras africa-
nas, que obtienen tan altos precios de venta en las subastas?
Hoy en día existe un discurso *politically correct* defendido
por una vasta colusión de intereses.

Se hubiera podido creer que ese discurso no llegaría has-
ta el juicio estético. De hecho, desde hace pocos años es allí
donde se ha vuelto más quisquilloso y violento. En Francia,
incluso ha logrado obtener el aval del Estado. Mientras que
la tradición laica y republicana mantenía de mucho tiempo
atrás una sabia y sana neutralidad respecto al arte contem-

poráneo, hoy en día sólo debe admitirse la vanguardia o aquello que se autoproclame tal. Todas las compras oficiales deben dedicársele y, desde la escuela, en los establecimientos de primaria y secundaria se debe enseñar la "buena doctrina".[1] Todos los medios informativos están a su servicio, a pesar de lo cual hay aflicción e irritación por el hecho de que no se llega a suscitar el entusiasmo esperado en la población. Pero ¿acaso es recreando un "arte oficial" como se atraerá a la juventud?[2]

Esta lenta transformación de la actividad "artística" de los últimos años, ya sea en el caso de Francia, de los Estados Unidos o de Alemania, no deja de provocar múltiples fisuras en el entusiasmo decepcionado de los adeptos de la "vanguardia". Los ataques han comenzado y los más duros

[1] Para que no se nos pueda reprochar que interpretamos los hechos a nuestra conveniencia, tomemos este párrafo de Raymonde Moulin, la conocida socióloga, quien goza de una reputación de objetividad: "Desde los años sesenta, los responsables gubernamentales de la política artística intervinieron para imponer una orientación modernista y dar así a la mayoría de los ciudadanos algo diferente de lo que esperaban. No faltan argumentos para justificar, en nombre de la lógica del futuro anterior, la elección modernista. El Estado protector de los artistas debe corregir la sanción del mercado, de tal suerte que, en cien años, la historia no pueda evocar a los artistas malditos de nuestra época. El Estado maestro de escuela debe hacer salir las investigaciones actuales del círculo de los iniciados subvencionando una oferta artística innovadora. Al prolongar la política de democratización cultural heredada de Malraux y de sus sucesores, el gobierno de izquierda se ha fijado por objetivo ayudar a la creación y a la difusión del arte de hoy..." (Raymonde Moulin, "La commande publique", *Revue des deux mondes,* noviembre 1992, p. 64).

[2] Aquí, una vez más, debemos subrayar que esta opinión no es personal en lo absoluto. Philippe Dagen, titular de una crónica artística en el periódico *Le Monde,* que siempre pretendió estar enterado sobre el arte moderno más "inventivo", llegó incluso, desde 1997, en su libro *El odio al arte,* a pronunciar la palabra *academicismo;* y ello, a propósito de artistas

provienen naturalmente de quienes fueron los más crédulos;[3] dichos ataques dan la impresión de que se apresuraron demasiado a dar crédito a los que vociferaban más fuerte, y no invitan a escuchar las quejas arrogantes de los fabricantes de "videos". No podemos dejar de pensar que nos falta la distancia suficiente para aislar, dentro de la inmensa producción actual, los elementos que merecerían reflexión.

unánimemente considerados como los más "subversivos" de la modernidad. "No serviría de nada, escribe, negar que tuvieron lugar algunos fenómenos de academización, identificables gracias a índices certeros: la repetición idéntica o la variación imperceptible de los efectos, el deslizamiento progresivo hacia lo monumental y lo decorativo, lo desmesurado y lo aparatoso, habiendo desaparecido de la obra todo sentido. Así, se ha visto a Daniel Buren y a Jean Pierre Raynaud abandonarse a tal evolución, con todo lo que supone de arrogancia y complacencia. El hecho de que sus trabajos de los años sesenta y setenta hayan ameritado la atención por su violencia destructora y la valentía de llevar la ascesis al extremo no hace sino volver más lamentable aquello frente a lo cual han cedido posteriormente."

Presenciamos entonces ejecuciones que suscitarían, bajo otra pluma, el escándalo entre los bienpensantes. Como en el caso del sacrosanto destructor del patio del Palais-Royal: "Las rayaduras de Buren se han reducido a un signo distintivo, un rasguño de *designer*, un logo fácilmente identificable que basta con poner sobre cilindros de concreto, lonas, carteles [...]. Buren se destaca por la puesta en escena de esas arquitecturas efímeras que dan un aire de *garden-party* al lugar en el que se despliegan". La misma ejecución, tardía pero definitiva, en lo relativo a Jean-Pierre Raynaud: "[Sus vasijas] han crecido. Se han vuelto colosales y se les ha decorado con el color más exagerado, el dorado [...] Cuando se llega a autocitarse ese punto, lo único que queda de la idea inicial es una huella [...] Los cuadros blancos [...] han sido víctimas del mismo desabrimiento [...] Nunca han parecido mejor utilizados que en la elaboración, en 1996, de una enorme pajarera en la que unos periquitos de Australia y unas vasijas chinas arrojaban plácidos y coloridos acentos" (Philippe Dagen, *La haine de l'art*, Grasset, 1997, pp. 102-103).

[3] Véase en la nota precedente la crítica hecha por Philippe Dagen contra Buren y Raynaud. La motivación de otros contemporáneos no le pare-

Pero lo que parece patente es que, de todo lo presentado en los últimos años y que reivindicaba la "modernidad", nada provocaba esa "admiración" que revela, desde la primera mirada, la presencia del gran artista…

Por lo demás, ¿cuánto pesan estos últimos cuarenta años frente a los cinco milenios considerados? Una moda, aun vuelta doctrina oficial, no podría compeler al silencio cuando uno expresa un razonamiento lentamente madurado, una convicción verificada muchas veces, y aquello que tantos otros piensan sin tener la posibilidad de decirlo en voz alta.

ce menos sospechosa. "Reducir la pintura a bandas, como Buren, o a marcas regularmente espaciadas, como Toroni; sólo conservar de la escultura la yuxtaposición de dos muebles, como Lavier, o un metálico, como Venet, era pues, al mismo tiempo, hacer pastiches de los sacrílegos de 1912 y 1920 y limitar su campo de acción al espacio del taller y del museo. Era abusar de la repetición y resucitar el arte por el arte —transformado más bien en "el arte contra el arte"—. Y un poco más lejos: "La subversión subvencionada dejaba de ser subversiva en el instante mismo. Los perros otrora rabiosos comían de la mano del ministro. Bonito espectáculo" (Phillipe Dagen, *La haine de l'art*, Grasset, 1997, pp. 104-105). Pero, actualmente, el espectáculo simétrico de un Jeff Koons, en Nueva York, organizando su producción y su publicidad con la complicidad del mercado y de los medios informativos, ¿será más edificante?

Teoría general de la historia del arte, de Jacques Thuillier,
se terminó de imprimir y encuadernar en febrero de 2008
en Impresora y Encuadernadora Progreso, S. A. de C. V. (IEPSA),
Calzada San Lorenzo, 244; 09830 México, D. F.
En su composición elaborada en el Departamento
de Integración Digital del FCE, se usaron tipos
AGaramond de 10:12 y 8:10 puntos.
La edición, al cuidado de *Julio Gallardo Sánchez,*
consta de 1 000 ejemplares.